初见刮刀画

匠寸寸 著

中国林业出版社
China Forestry Publishing House

 在童年的记忆中，外婆的手好像有魔法，一个普普通通的面团神奇地变幻成各种活灵活现的动物、花鸟；一张平凡的纸三下两下剪出美丽的窗花。而母亲每次都会把公鸡尾巴上的羽毛留下来，教我做成漂亮的羽毛画……现在想起来，时光好像总是在我们不经意时埋下伏笔，这些美好的场景也深深地在我心里烙下了"艺术"最初的样子……

 大学毕业后，我成了一名景观设计师，在做设计师的三年中越来越觉得：艺术，才是自己内心真正热爱的事，虽然那时对"艺术"还只是很缥缈的认识。于是裸辞，开始去全国各地游历学艺，去寻找自己想追求的所谓的"艺术"。

 在那几年的学艺生涯中，完全是零收入的状态，但生活一点也不凄惨，反而内心富足。景德镇那个多雨的夏天，陶泥中散发着矿物的味道；西安郊区那个有些破旧的厂房中，手指划过面团时细腻柔软的质感……都是我那段日子的精神食粮。在这期间，尤为感谢我的恩师——西安的面塑、食品雕刻大师郑更民先生：不仅因为他非凡的手艺，更因为他低调、谦虚、真诚的为人，是我心中真正的艺术家的模样。

 除陶艺和面塑之外，后来又研习了韩式裱花、黏土花艺，每段时光都独特而珍贵，但内心一直觉得少了些什么。直到2017年，我在网上看到了几张用刮刀作画的图片，像是被击中了一样，当时有种强烈的念头：这就是我要做的事，是自己一直在寻找的"艺术"！

 那时刮刀画在国外才刚刚开始，国内能得到的信息很少，没有合适的材料，也没有任何途径去学习，于是就自己一点点摸索，前后用了两年时间，试验了上百种材料。每天沉浸在自己的世界里忘了时间，经常一抬头，发现天都黑了……就这样慢慢研发出合适的材料——雕塑膏，同时刮刀画技术也不断提高，能做出一些不那么丑的作品。

因为是自己研究摸索的缘故，反而形成了一套独特的技法和风格体系。我把照片发在网上，越来越多的人被这门艺术吸引，千里迢迢从外地跑来跟我学习，也更加坚定了我对刮刀画的信心。

　　一次偶然的机会，家里蒸了红薯，因为女儿不爱吃饭，我总在想怎么把食物做得好看些。就忍不住用刮刀刮了几下……结果非常惊喜！用红薯做出了一朵漂亮的牡丹——原来红薯也可以做刮刀画！女儿也非常喜欢，小心翼翼地拿起一个花瓣吃下。从那以后我尝试了各种食材：山药、紫薯、土豆，甚至是番茄酱、芥末……我把这些过程拍成视频发到网上，收到了几百万点赞，大家都不敢相信食物可以做得这么美。

　　当收到印芳编辑的邀请，希望能出一本刮刀画书籍的时候，我真是又兴奋又忐忑：很开心能让更多人了解刮刀画，同时又担心自己修为不够，辜负了对"国内第一本刮刀画专业书籍"的期许。毕竟这门新兴的艺术从无到有，才短短几年时间，我脑海中构思的那些宏伟的作品还没来得及去一一实现。但周围的学员和爱好者长久以来一直苦于没有书籍可以参考，于是我斗胆将自己几年来的经验和作品总结成册，希望不会因为太过浅薄而贻笑大方。

　　书的主要内容分为上下两篇，分别介绍了能吃的"食品刮刀画"和不能吃的"艺术品刮刀画"，这也是未来刮刀画发展的两大方向。虽然都还只是初期阶段的作品，就暂且作为抛砖引玉吧，希望未来可以创作出更多好的作品。在我心中，这门艺术的发展，应该是以"十年"为单位来计算的，或许未来人生足够长，可以有幸推动刮刀画发展成为我们心中所期盼的样子。

　　絮絮叨叨地写了这么多流水账，感谢手捧这本书的可爱的你，能耐心看完。

　　做艺术的过程，是在与自己的内心对话。在喧嚣繁忙的现代生活中，睿智如你，也会有迷茫和焦虑的时候，希望刮刀画，能给你带来一份宁静和美好。

<div style="text-align:right">匠才才
2021年3月</div>

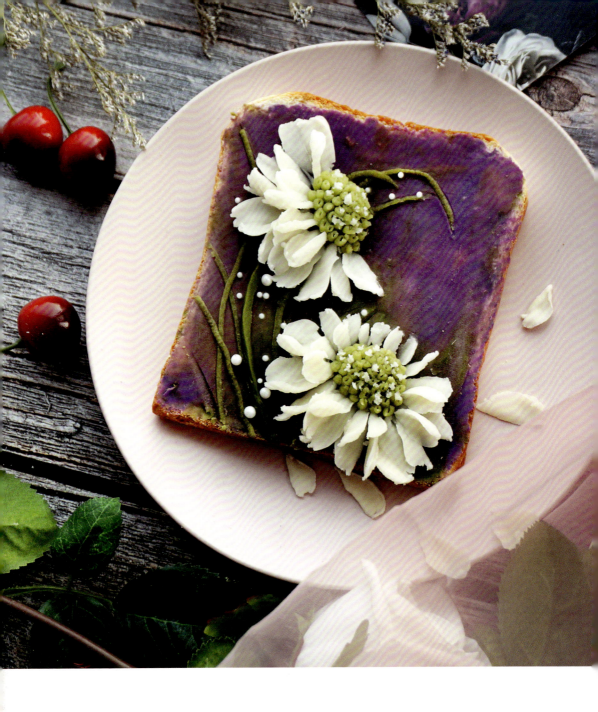

目录

CONTENTS

什么是刮刀画？	006
刮刀画的历史渊源	007

上篇：食品刮刀画　　011

材料工具和调色　　013
工具和使用	016
食品刮刀画调色	020

刮刀画常用技法　　022
刮刀的握持	023
刮取技法	024
按压技法	030
深藏心底的爱——小雏菊	039
洁净纯真的心——睡莲	043
怀念过去——洋凤仙花	047
永恒的祝福——郁金香	051
不能实现的爱情——蓝盆花	054
一生的守候——栀子花	058
情有所钟——蓝芍药	061
致敬大师——梵高·向日葵	065
富贵圆满——牡丹	069

甜美刮刀画图鉴　　072

下篇：艺术品刮刀画　　103

雕塑膏　　104
工具和辅料	106
油画风波斯菊笔筒	111
浪漫樱花纸巾盒	117
欧式复古纸巾盒	120
风情鸢尾置物罐	123
春风和煦记事本	127
古典仿银花瓶	133

艺术刮刀画图鉴　　136

什么是刮刀画？

刮刀画，即用"刮刀"来作画。全称"刮刀雕塑画"（早期名称"雕塑绘画"），英文名sculpture painting。刮刀画于2016年间诞生于俄罗斯，是一种非常新兴的艺术，起初是一种很浅的浮雕，应用在手工制作的装饰钟表、装饰餐桌等工艺品制造领域，使用材料为装饰石膏、树脂等。之后在全球范围内传播开来，材料和技法也在不同国家的艺术家手中产生了丰富的变化。近期逐渐开始在多个行业中有所应用，如浮雕墙绘、食品装饰、美术教育等，相应的材料也更加成熟和多样。

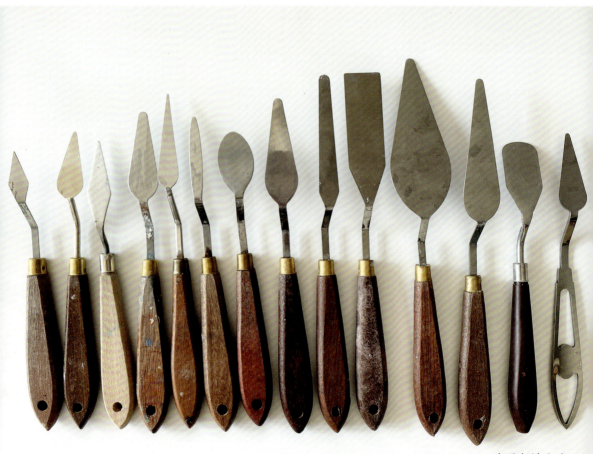

各种各样的刮刀

刮刀画的历史渊源

用"刀"代替笔作画,在国内外的绘画发展中都有着非常悠久的历史。

早在欧洲文艺复兴时期,油画刚刚诞生之际,艺术家们就会使用各种形状的刀具来进行创作,有的用来调色,称为"调色刀";有的用来作画,称为"画刀";有的用来清理和刮取颜料,称为"刮刀"。17世纪,伦勃朗在自己的画作中,将人脸亮部的颜色画得很厚,这种技法被后来的人们称为"厚涂"。在19世纪,画家马奈、梵高等进一步发展这种技法以获得更强的质感。20世纪有些画家也采用厚涂法,使得画作几乎成了浮雕的形式。

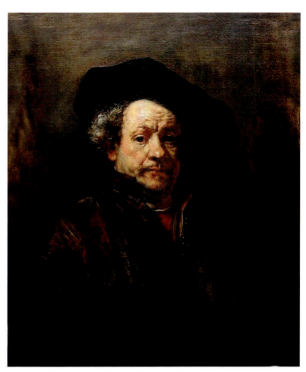

伦勃朗的厚涂肖像画

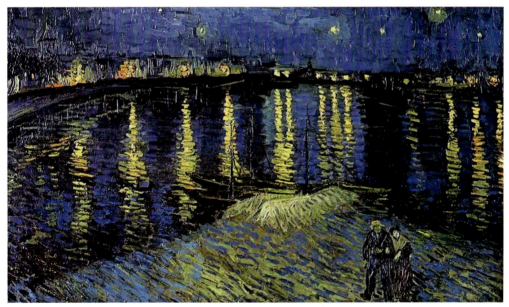

梵高《罗纳河上的星夜》

Tips 厚涂,一种油画技法。是有计划地厚堆颜料,目的是突出重点、塑造质感,给油画作品带来厚实的外观。可使用油漆刷子、刮刀等多种工具作画。(参考资料:《大英百科全书》)

加拿大艺术家 Linda Wilder 的刮刀厚涂作品　　美国艺术家 Justin Gaffrey 的刮刀厚涂作品

无独有偶，在中国也有用钢刀作画的历史。1978年，吉林省画家宋万清首次发明了"刀画"（全称刀笔油画）——以钢刀代笔作画，采用油彩原料，先在油布式纸上涂抹，通过刀具在木板、布、纸上有规律地被刮减，以达到理想效果。宋万清先生的刀画，现已是国家非物质文化遗产。

中国的宋派刀画（宋万清之子－宋俊杰作品）

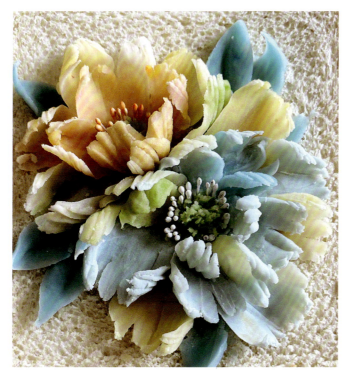

本书中的"刮刀画"是在"厚涂"和"刀画"的历史背景下，诞生的一种新的艺术形式。与其他艺术的区别在于，"刮刀画"的重点在于"刮"，其中的"刮取"和"按压"的技巧是精髓内容，占据主要地位。也正因如此，刮刀画最适合表现花卉类题材的作品。

食品刮刀画

目前，刮刀画主要的发展方向在于食品和艺术品两大领域。在食品方面以食用豆沙为主要材料，质感细腻光滑，花瓣轻薄透明，作品可食用但不利于长期保存。

在艺术品方面以"雕塑膏"为主要材料，质感粗糙复古，自然风干后坚固有韧性，可以作为艺术品永久保存。

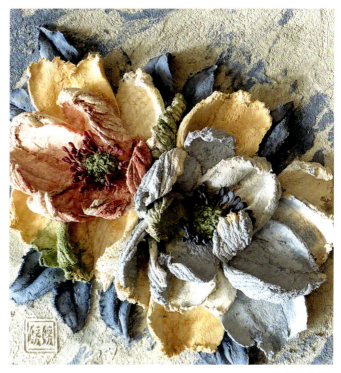

艺术品刮刀画

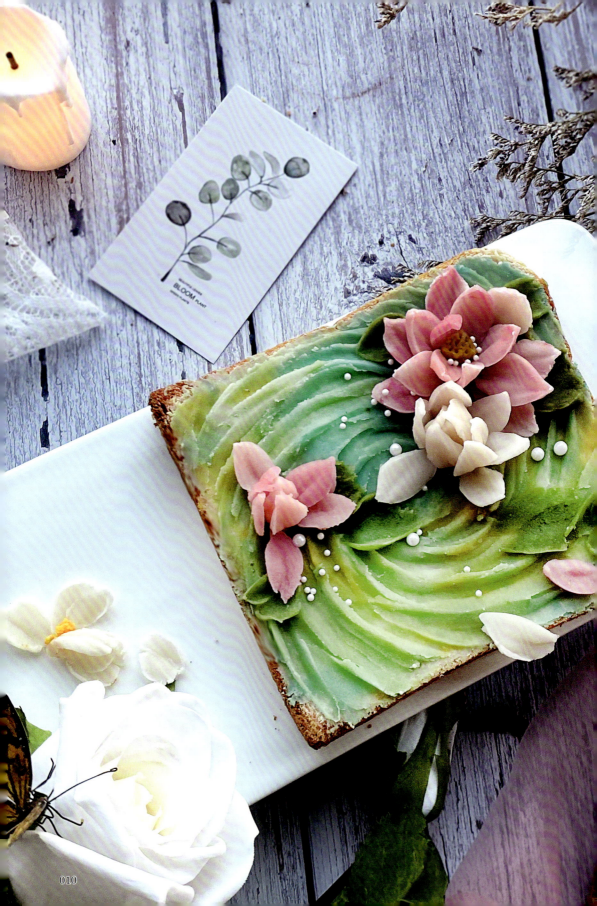

上篇

食品
刮刀画

SHANGPIAN

SHIPIN GUADAOHUA

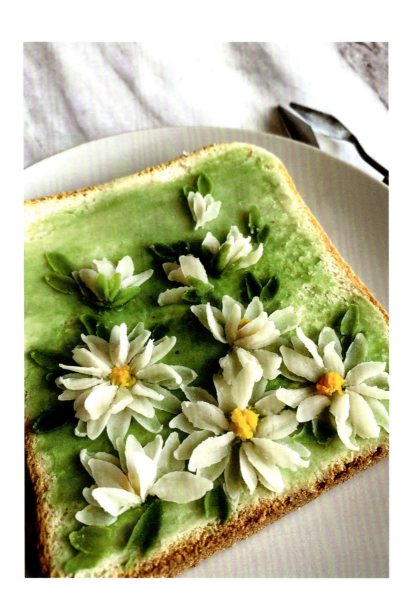

材料工具和调色

材料

食品刮刀画的材料全部都是可以吃的食材，其中，最方便易得的材料是裱花专用白豆沙。其主要成分是白芸豆沙（添加了白砂糖、麦芽糖浆等原料增加黏性）。可以直接在超市、烘焙用品商店、网络购物平台上买到。

买来的白豆沙不需要做任何处理，开封就可以直接使用，若材料太干可以加入清水调和，是初学者非常理想的材料，再配合刮刀画的技法，特别适合制作一道高颜值又有生活格调的甜品。

市面上有多种品牌的白豆沙，建议初学者可以优先选择国产品牌，性价比较高。在此比较几种常见的豆沙品牌，供大家选择和参考：

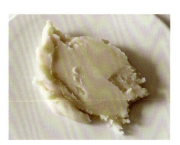

白豆沙

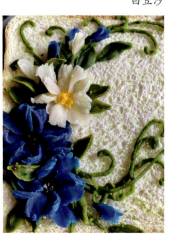

豆沙刮刀画甜品

力创(产地中国，有普通版和低糖版)
颜色：较浅，调色后显色性好
质地：细腻度中等，黏性中等
口味：豆香味醇厚，普通版甜度稍高
价格：较低

厨房战争（产地中国）
颜色：较深（不同批次生产的颜色差别较大，总体来说不影响使用）
质地：细腻程度中等，黏性好
口味：甜度高
价格：较低

京日（产地中国）
颜色：中等
质地：黏性中等，细腻程度好
口味：甜度较高
价格：较低

春雪(产地韩国)
颜色：比较白
质地：较硬、黏性好、细腻程度好
口味：甜中带有淡淡咸味
价格：较高

在专业韩式裱花中,也把"刮刀画"称作"刮刀裱花",裱花师常常将白豆沙、黄油和淡奶油等按照一定比例混合,调制成味道和手感更好的豆沙霜或奶油霜,不同配方豆沙油霜有不同的性状和口味,适合商业用途。

韩式裱花作品

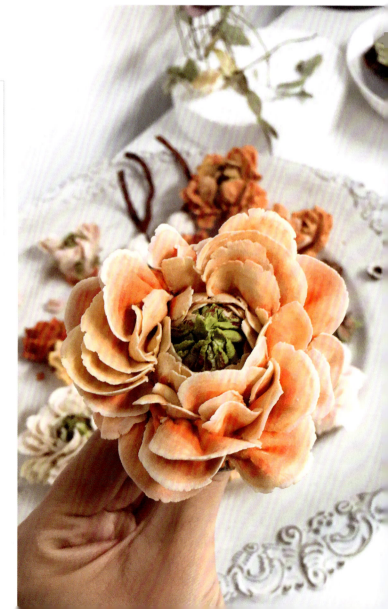

Tips

在此提供一个豆沙霜的简单配方供参考。

豆沙:500g

无盐黄油:200g

食用白色素:适量(选择性添加)

调味剂:朗姆酒/香草精/柠檬汁数滴(可以分别调制出朗姆味/香草味/偏酸味豆沙霜,选择性添加一种即可)

步骤

将200g黄油室温软化后,低速打发至顺滑的羽毛状,再将500g豆沙分多次加入到黄油中,每次加入都用打蛋器低速混合,直到所有豆沙和黄油均匀混合后,加入色素和调味剂。

在日常家庭生活中,如果我们没有白豆沙,也可以用其他食材来代替,如紫薯、山药、土豆、红薯等。

具体方法是:先将土豆、紫薯、山药等食材洗净蒸熟,再去皮捣成泥,捣得越细腻越好,必要的时候用筛子过滤,还可以加入蜂蜜、黄油、糖浆等,增加黏性(自己加工食材,过程非常烦琐,所以建议首选白豆沙)。

Tips

我们在选择土豆、红薯等食材时要选择"面土豆"而不是"脆土豆",脆土豆含水量多,不易成型(面土豆表皮呈块状龟裂,脆土豆表皮光滑完整)。另外记得要隔水蒸,不要放在水里煮。

用红薯做的刮刀画

工具使用

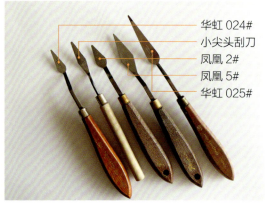

华虹024#
小尖头刮刀
凤凰2#
凤凰5#
华虹025#

刮板

刮板是刮刀刮取材料时底板的统称。食品刮刀画中常用的刮板是PP材质的磨砂塑料板，也可以用砧板等表面平整、不打滑的板子替代。尺寸至少在A5以上。

刮刀

食品刮刀画中用的刮刀都比较精致，最常用的是华虹024#，它刀头比较尖，小巧灵活，很方便做出精致的花瓣。小尖头刮刀和凤凰2#可以作为华虹024#的替代型号。凤凰5#在做稍大一些的花瓣或叶子时比较常用，也是必备款刮刀。此外华虹025#是做郁金香叶子的特殊刮刀。

垫子

有一定厚度的软垫子，垫在刮板下面，有两个作用：① 防止刮板滑动；② 增加弹性，避免刮刀和刮板之间留有缝隙。可以直接使用鼠标垫，其厚度和质感均符合需求。

食用色素

食品行业中广泛应用的着色剂，是正规的食品添加剂，不超过一定量食用对人体无害。在食品刮刀画中使用非常方便，浓度较高，取少量就能呈现出理想的颜色。根据不同的需要，食用色素和果蔬粉二选一即可。

面包/吐司片

用作承载食品刮刀画的载体，也可以用蛋糕、发糕、烧饼、餐盘等等。

糖珠

可食用的装饰糖珠，肉眼看上去很像珍珠，吃起来有甜味，在食品上作为点缀。

果蔬粉

天然的果蔬粉，用来给白豆沙调色，色彩丰富且呈现高级灰的颜色，基本可以满足调色需求。但色粉显色性一般，若要调出很深的颜色需要加入大量色粉，届时豆沙会变干，需要再加入清水调到合适的状态。

Tips

在天然的色粉中，蓝色系是比较少见的，没有很艳丽的天蓝色粉，只有蝶豆花粉，是一种偏深的灰蓝色。

筛子

用来制作花蕊，也可以用来过滤土豆泥。制作花蕊用的筛子选择30目左右，直径6~10cm均可。

裱花袋

裱花袋在蛋糕裱花中是重要的工具，但在刮刀画中只是作为辅助工具，用来挤出长条形花茎。

牙签

用于制作刮刀画细节，比如挑取少量豆沙制作花蕊。

一次性手套

揉搓圆球形豆沙时需要用到，比如《向日葵》作品中的花瓶。

纸巾

用来擦净刮板和刮刀。在做刮刀画的过程中要时时保持刮刀和刮板干净平整,如果刮刀上有残留的豆沙,就很难做出光滑利落的花瓣。

喷壶

在喷壶中装上可饮用的清水,当豆沙太干时喷适量水调匀。

水杯

充当涮笔筒的功能,当刮刀弄脏时放在杯子中冲洗干净。

食品刮刀画
调色

在食品刮刀画中，我们通常用"食用色素"来给豆沙调色。若希望食物更加健康，也可以用天然果蔬粉来代替色素。不管使用哪种色料，都适用以下调色方法：

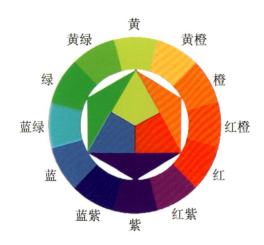

1. 基本概念

色相：色彩的相貌，也就是色彩的名字。除了黑、白、灰以外，所有的颜色都具有色相。

明度：同一色相上，颜色深浅的变化。越浅的颜色，明度越高，越深的颜色，明度越低。加白提高明度，加黑降低明度。

纯度：用来表现色彩的鲜艳程度。颜色越鲜艳，纯度越高；颜色越浑浊，纯度越低。

2. 调色原理

原色：红、黄、蓝是三原色，色环上最中间的三种颜色。它们不能通过其他颜色调出来，但它们可以调出其他所有的颜色。

间色：由三原色两两等量调配而成的颜色。黄加蓝调成绿色，黄加红调成橙色，红加蓝调成紫色，我们把它们叫作间色，即橙色、绿色、紫色，位于色环上第二圈。

复色：三原色与间色两两调配，或间色与间色两两调配，得到复色。即蓝绿、黄绿、黄橙、红橙、红紫、蓝紫，位于色环上最外圈。

在色环上，位置呈180°角的两个颜色为互补色，互补色互相混合，会调出黑褐色，可以通过这个方法来降低颜色的纯度。

3. 调色步骤

步骤一：确定色相——根据需要调制的颜色在色环中的位置，来选择色素型号。

步骤二：确定纯度——根据需要调制颜色的鲜艳程度，来决定是否需要加入互补色、咖色或黑色来降低纯度。

步骤三：确定明度——根据需要调制的颜色的深浅来决定色素的添加量，或者通过加入白色素或黑色素来控制明度的变化。

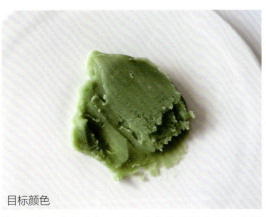

目标颜色

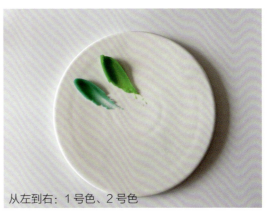

从左到右：1号色、2号色

Step 1： 确定色相。目标颜色最接近色环中的绿色，于是我们在白豆沙中加入"果绿"色素，得到图中1号色。但目标颜色比较偏黄绿，所以我们再加一些黄色色素，得到2号色，此时2号色的色相和目标颜色是比较接近的。

Tips:
在调色过程中，加入色素要少量多次，边加边观察是否达到预期的色彩。

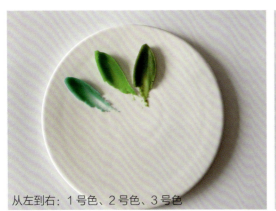

从左到右：1号色、2号色、3号色

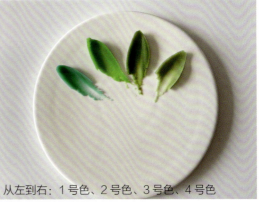

从左到右：1号色、2号色、3号色、4号色

Step 2： 确定纯度。经观察，目标色比较浑浊（纯度低），而2号色太过鲜艳（纯度高），所以我们要加入它的互补色来降低纯度。绿色的互补色是红色，在2号色中加入一点点大红色素，得到3号色。3号色的色相和纯度都和目标颜色很接近。

Step 3： 确定明度。经观察，目标颜色比较浅（明度高），而3号色比较深（明度低），所以我们要加入白豆沙或白色色素来降低明度。在3号色中加一些白豆沙，得到4号色，4号色与目标颜色一致，调色完成。

刮刀画常用技法

刮刀画的精髓在于它基础的三种刮取技法和五种按压技法。

通过刮取技法将材料从刮板上转移到刮刀上，并形成想要的花瓣形状。包括三种常用的刮取方法：三棱法、扇形法、圆弧法。

再通过按压技法将已经做好的花瓣放置到作品上。包括五种常用按压方法：平压、侧压、双刀法、叶脉法、刮板法。

在这些技法的基础上还可以衍生出很多细节的变化，以达到丰富的创作效果，这类衍生技法难以进行总结概括，将在后文的具体作品中——展示说明。

说明

1. 本章节中所有的技法在"食品刮刀画"和"艺术品刮刀画"中都适用，使用"豆沙"或"雕塑膏"均可实现，在本章节中将豆沙和雕塑膏等统称为"材料"。

2. 本章节中关于动作的描述都精确地提出了具体的角度、距离，这些数字只是为了让初学者从书面角度更容易理解。在熟练掌握技法之后就可以跟随自己的内心自由创作，不必执着于具体数字。

刮刀的握持

在使用刮刀的过程中,有三种握持方式:

(1) 刮取时的握持方式

刮取时的握持方式:拇指和食指捏住木柄的前端,中指向内勾,无名指和小指自然弯曲,刮刀尾端抵住手掌根部,这样刮刀就被稳稳的控制在手里,同时可以灵活地变化方向。

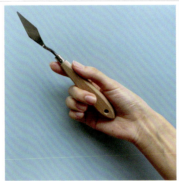
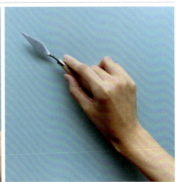

(2) 按压时的握持方式

按压时的握持方式:在第一种握持方式的基础上,将食指移动到刮刀正上方金属环的位置,食指用力下压。

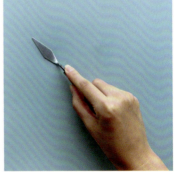

(3) 倒取时的握持方式

"倒取"时的握持方式:("倒取"是一种技法,在后文有详细描述)。将刮刀尖头冲下,用拇指、食指和中指捏住木柄,拇指位于食指和中指之间,手腕自然向下压,无名指和小指抵在刮刀另一侧。整体手型与拿毛笔的姿势基本相同。区别在于,拿毛笔是将毛笔立起来,而拿刮刀要将刮刀放平,"刀刃"与刮板完全贴合,"刀尖"指向自己的方向。

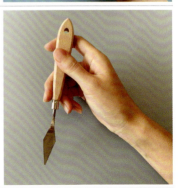

刮取技法

1. 三棱法

这种方法可以制作尖形花瓣（如向日葵、大丽花），也可以制作叶子、鸟类羽毛等尖形构件。

刮刀型号：三棱法适用于所有刮刀，尤其是前端带尖的刮刀，如凤凰5#、华虹024#等。

具体步骤

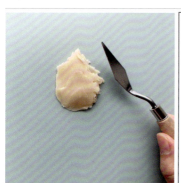 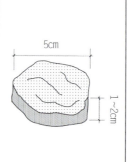

① 取适量材料放在刮板上，将材料的形状整理成为表面平整、低矮的山丘形（直径约5cm，高度1~2cm，后期熟练之后尺寸可放宽要求）；

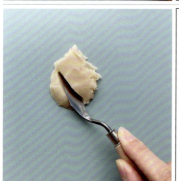 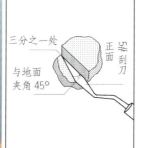

② 持5#刮刀正面向上、右侧刀刃与刮板平面呈45°夹角，在"山丘"的三分之一处斜切下去；

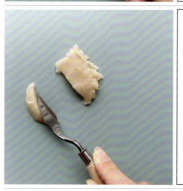 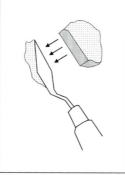

③ 保持刀刃与刮板紧密接触的同时，将刮刀整体向远离"山丘"的方向移动，直到材料与刮板分离开；

④ 反方向重复上述两个步骤：刮刀左侧刀刃与刮板平面呈45°夹角向下斜切；

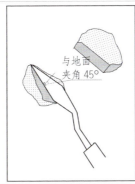

⑤ 保持刀刃与刮板紧密接触的同时向右侧移动，直到材料与刮板分离，此时左侧多余的材料已被切掉；

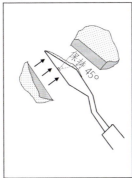

⑥ 刮取完成，此时刮刀正面看不到材料；

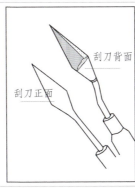 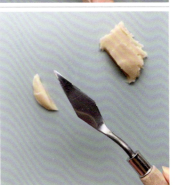

⑦ 在刮刀背面，可以看到材料呈三棱锥形。

刮刀在斜切下去之后，一定要紧紧贴住刮板再移动刮刀，这样刮刀边缘才整齐利落，不会有多余的材料凸出来。

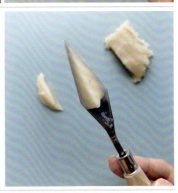

上篇：食品刮刀画

2. 扇形法

这种方法可以制作扇形或倒水滴形花瓣，在花卉的制作中极其常用。

刮刀型号：扇形法普遍适用于各种型号的刮刀，只要刮刀有一条直边即可（不适用于圆形、异形刮刀）。刮刀型号的选择取决于花瓣大小。

具体步骤

 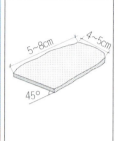

① 取适量材料放在刮板上，将材料的形状整理成为平整的长条状，切口向左下方倾斜45°；

 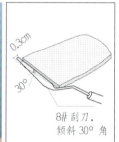

② 用刮刀正面向上，右侧刀刃与刮板呈30°夹角，在长条状的材料上距离边缘0.3cm的位置斜切下去；

保持刀刃与刮板紧密接触的同时向左下方移动；

 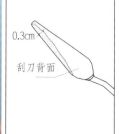

③ 将刮刀提起，此时材料在刮刀背面形成了一个细长条状；

④ 再次将刮刀正面向上，右侧刀刃与刮板呈60°夹角，同时刮刀刀尖方向顺时针转动到一定角度，使得刮取到的材料呈现上宽下窄的形状；

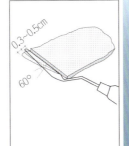

保持刀刃与刮板紧密接触的同时向左下方移动；
再次将刮刀提起，此时在刮刀背面增加了一条上宽下窄的长条；

⑤ 将上两个步骤重复进行数十次，直到材料的宽度达到自己的需求为止（每次重复刮取时都要将刮刀顺时针旋转一定角度）；

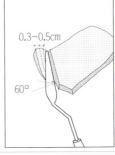 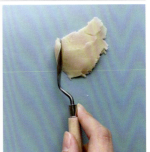

⑥ 刮取完成，此时材料的整体形状为上宽下窄的扇形；

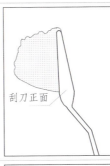 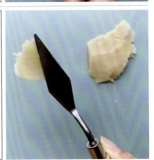

⑦ 刮刀背面的材料形成漂亮的纹路，呈扇形展开。

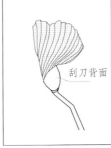 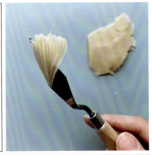

3. 圆弧法

这种方法可以制作所有带有圆弧形的花瓣,以及树叶、动物羽毛、鱼类鳞片等。

刮刀型号:圆弧法普遍适用于各种型号的刮刀,只要刮刀有一条直边即可(不适用于圆形刮刀、异形刮刀)。刮刀型号的选择取决于花瓣大小。

具体步骤

① 将材料整理成表面平整的低矮山丘形;

② 用刮刀正面向上,右侧刀刃与刮板呈30°夹角,在长条状的材料上距离边缘0.3cm的位置斜切下去;

③ 保持刀刃与刮板紧密接触的同时向左下方移动;

④ 将刮刀提起,此时雕塑膏(豆沙)在刮刀背面呈宽度0.3cm的细长条状;

⑤围绕"山丘形"的材料周围转圈刮取,重复之前的步骤:刀刃与刮板呈30°角斜切下去;

⑥保持刀刃紧贴刮板向左下方移动后再次提起刮刀,此时在刮刀背面增加了一条0.3cm宽的材料,第二条的长度比第一条略短;

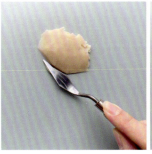
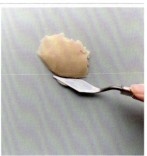

⑦重复之前的步骤,围绕"山丘形"转圈刮取,直到材料的宽度达到自己的需求为止;

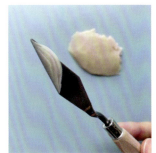

刮刀背面的材料越来越宽,呈现出圆弧形纹路;

⑧刮取完成,此时从刮刀正面看上去是圆弧形,刮刀背面的纹路由内向外逐渐变长,整体呈圆弧形扩散。

按压技法

按压技法是把已经刮取完成的材料按压到面包或餐盘上（以下统称底板），使材料产生立体浮雕效果。有下面四种常用的按压方法，可以根据需要选择性的使用。

1. 平压：

适用于"三棱法"刮取的材料，可以使材料在底板上呈现前端翘起的平放状态。

> 具体步骤

① 用"三棱法"刮取完成，刮刀背后材料是三棱形；

② 刮刀刀面与底板平行，把材料按压到底板上；

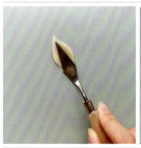

③ 将刮刀整体往正下方滑动，滑动过程中刮刀根部先接触底板，之后依次是刮刀中部、刮刀尖端；

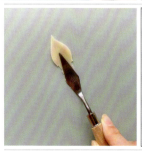 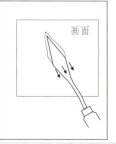

④ 继续往下滑动，直到刮刀完全脱离开；

⑤ 平压完成后的样子。

2. 侧压

适用于"三棱法""扇形法""圆弧法"刮取的材料。可以使材料在底板上呈现出半直立状态,在牡丹、玫瑰等花型中应用的很多。

具体步骤

① 先用刮刀刮取材料,图中以"扇形法"刮取的材料为例;

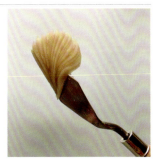

② 在刮取完成后,将刮刀右侧刀刃与底板接触,刮刀与底板呈60°夹角;

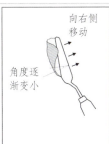

③ 将刮刀左侧逐渐下压,使刮刀与底板的角度逐渐变小;

 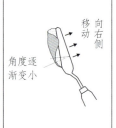

④ 左侧刀刃下压的同时将刮刀整体向右侧移动,直到刮刀与底板之间的角度为0°(完全贴合);

⑤ 继续向右移动刮刀,直到材料与刮刀完全分离为止;

⑥ 侧压完成,材料在底板上呈现出半直立状态。

3. 双刀法

　　这种方法适用于各种刮取方法,可以使材料在底板上呈现完全直立的状态。使用这种按压方法的前提是按压的部位已经有了一定厚度的材料。这种方式往往用在比较复杂、花瓣数量比较多的花型中,可以把花瓣插进较窄的缝隙中,巧妙地避免把已经做好的花瓣碰坏。

具体步骤

先用刮刀刮取材料,图中以"扇形法"刮取的材料为例;

① 将已经刮取完成的刮刀用右手握持，将刮刀右侧刀刃朝下，刀刃与底板呈90°夹角（完全垂直），在需要的位置直切下去，使刮刀上的材料与底板上的材料充分接触；

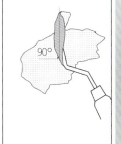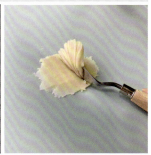

② 保持右手刮刀（以下称刮刀1）不动，左手持另一把刮刀（以下称刮刀2），将刮刀2任意一侧刀刃与刮刀1背面、扇形材料边缘处完全贴合，两把刮刀之间夹角为30~60°；

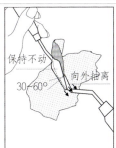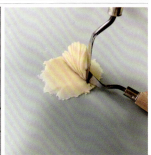

③ 保持刮刀2不动，刮刀1背面紧贴刮刀2的同时向外抽离，在此过程中由于刮刀2起到定型和阻挡作用，所以材料不会产生位移和变形；

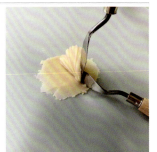

④ 直到刮刀1完全抽离出来，取掉刮刀2；

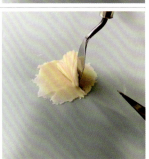

⑤ 按压完成，此时材料可以完全直立在底板上，或者牢牢固定在花瓣之间的缝隙中。

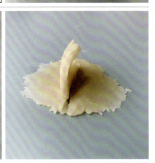

4.叶脉法

这种方法适用于"三棱法"刮取的材料,可以简单快速地做出中间有叶脉的树叶形状。在实际应用中非常方便、省时间。

具体步骤

用5#刮刀完成"三棱法"刮取的材料(详细方法见上文);

① 保持刮刀与底板平行,刮刀根部发力,将材料按压到底板上;

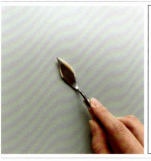 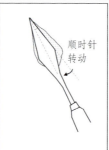

② 以刮刀刀尖为圆心,将刮刀沿顺时针方向转动,转动过程中保持刮刀与材料接触;

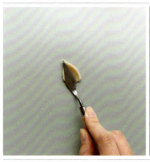

③ 当刮刀右侧刀刃转动到整个材料中轴线的位置时,停止转动;

④ 将刮刀左侧刀刃稍稍抬起，与底板呈5~10°夹角。保持角度不变、刮刀根部紧贴底板、整体向下方移动；

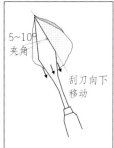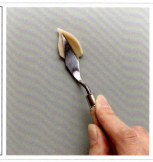

⑤ 直到刮刀与材料完全分离，按压完成。将按压完成的材料稍加塑形调整，就可以得到一片完整的树叶形状。

5. 刮板法

当我们想要做出更立体的花瓣时，无法通过一次性刮取按压达到效果，可以使用刮板法来实现。就是将刮取好的材料先按压到刮板上，再从刮板上取下来，"转移"到作品上的一种方法。根据刮刀方向不同，分为正取和倒取。

（下面以扇形法侧压为例，其他刮取和按压方法也同样适用。）

正取

用"扇形法"刮取材料，并"侧压"到刮板上；

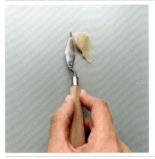

② 用5#刮刀（若花瓣太大则使用更大的刮刀）刀尖向上，从材料翘起来的一侧开始，刮刀与刮板呈45°夹角，保持刀刃与刮板紧密贴合，同时向另一侧缓慢移动；

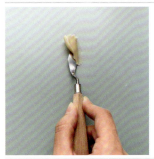

③ 刮刀移动的过程中，随时关注材料的形状不要被破坏，直到材料与刮板完全分离为止；

④ 刮板法-正取的花瓣。

倒取

① 用"扇形法"刮取材料，并"侧压"到刮板上；

② 采用本书第23页，倒取的握持方式。用5#刮刀（若花瓣太大则使用更大的刮刀）刀尖向下，从材料翘起来的一侧开始，刮刀与刮板呈45°夹角，保持刀刃与刮板紧密贴合，同时向另一侧缓慢移动；

③ 刮刀移动的过程中，随时关注材料的形状不要被破坏，直到材料与刮板完全分离为止；

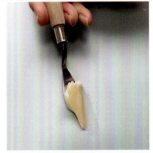

④ 刮板法—倒取的花瓣；

Tips

倒取与正取的差别仅在于刮刀的方向不同，倒取的花瓣能实现花瓣根部朝上的效果，更方便把花瓣安装到作品上。在实际创作中，倒取的方式更常用。

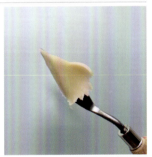

"叶脉压"制作的树叶也可以采用"刮板法倒取"的方式从刮板上取下来。

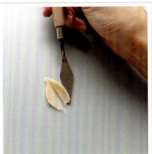
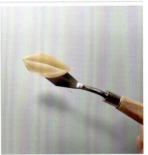

上篇：食品刮刀画

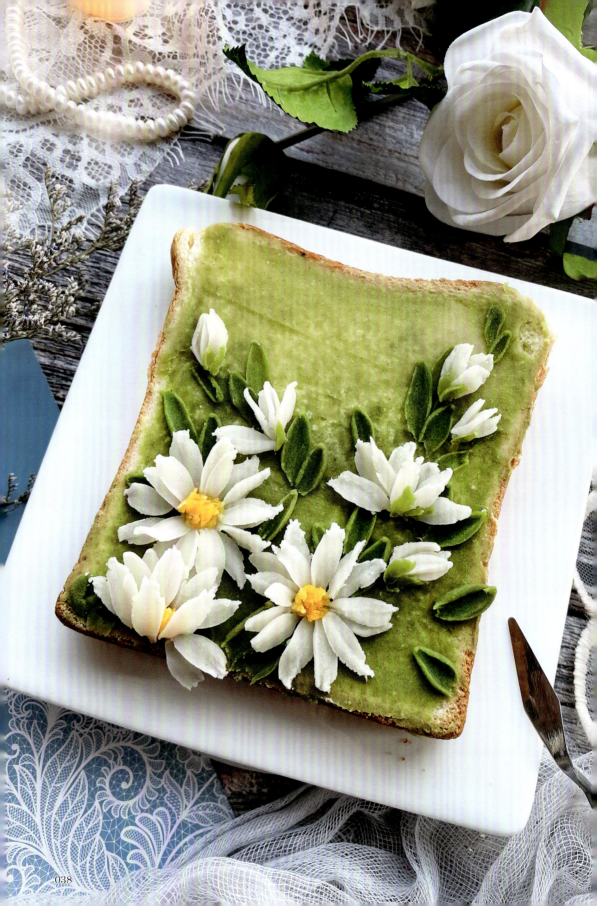

深藏心底的爱——小雏菊

应用场景：送给暗恋的人、委婉的表白

刮刀型号：华虹024#或凤凰2#

主要技法：三棱法、平压

原料：白豆沙、菠菜粉、南瓜粉

配色：
- ■ 绿
- ■ 浅绿
- ■ 黄

扫码观看作品短视频

Step 1： 在白豆沙中加入适量菠菜粉调色，加入菠菜粉后豆沙会变得有些干燥，需要再加入适量清水调和。

Step 2： 调好的食材是细腻温润的样子。

Step 3： 用大号刮刀（凤凰7#或8#）把调好的食材均匀地抹在面包片表面。

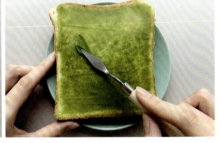

Step 4： 用华虹024#或凤凰2#刮刀，采用"三棱法"刮取食材，并"平压"在面包片上，做出小雏菊的小叶子。

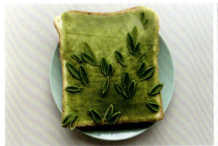

Step 5： 在做叶子时要注意从上到下：先做最靠上的叶子，再做下面的，这样可以避免把已经做好的叶子压坏。叶子三三两两成为一组，空隙的部分是留给小雏菊花朵的位置。

Step 6： 用"三棱法"刮取白色豆沙，不必把整个刮刀填满，只需要让豆沙占整个刮刀二分之一的长度即可。

上篇：食品刮刀画

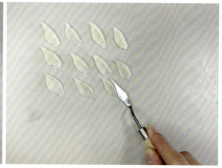

Step 7：将刮取好的豆沙"平压"到刮板上。

Step 8：同样的方式做出很多个小花瓣，放在刮板上静置几分钟，等花瓣表面稍微干一点时，用刮刀"正取"，将花瓣从刮板上取下来。

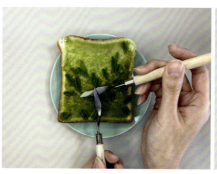
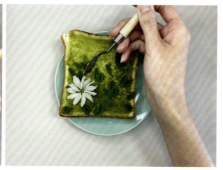

Step 9：把花瓣放在面包片上，取下来的过程中可以用另一把刮刀辅助。放好之后用刮刀在花瓣根部轻轻压一下，使花瓣固定在面包上。

Step 10：用同样的方法做出多个花瓣，从中心向四周放射状摆放。

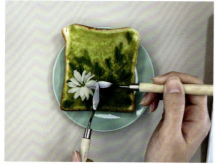
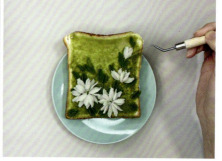

Step 11：第一层花瓣完成后，再做第二层。第二层花瓣比第一层略小，不需要整齐的排满。

Step 12：再做一些半开的花型以及未开放的花苞，都是"三棱法"+"平压"的方法做成的花瓣，只是摆放方式不同。

有时，不断地重复，也是一种禅意的修行。

Tips

建议先摆成一个"十"字形,再把中间的缝隙填满,否则有可能会使所有花瓣都朝同一个方向旋转,最后变成了"大风车"。

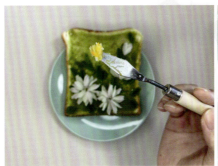

Step 13: 取一小团黄色食材,可以使用南瓜泥、红薯泥,也可用豆沙加果蔬粉/色素调色。

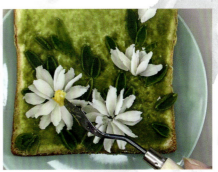

Step 14: 将黄色食材放在花朵中心,用刮刀向下压,把花心固定好,再用刮刀尖端向上挑或戳,使花心表面出现很多小毛刺,更接近花蕊的样子。

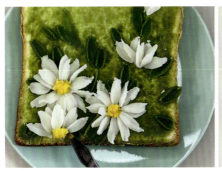

Step 15: 侧面花朵的做法:先做好半圈花瓣,并放好花心。

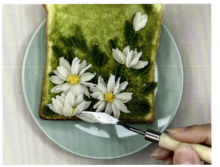

Step 16: 再把另外半圈花瓣往花心上放置,注意要把花瓣根部贴住花心压紧。这样就做出了侧向的小雏菊花朵。

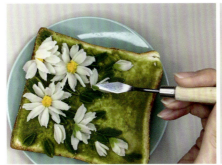

Step 17: 如果希望作品更加精致,可以给每个小花苞加一点绿色的花托,放在花苞根部的位置。

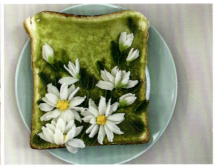

Step 18: 整体调整和完善。这幅小雏菊作品难度并不大,但花瓣非常多,需要极大的耐心去完成,适合初学者反复练习技法时使用。

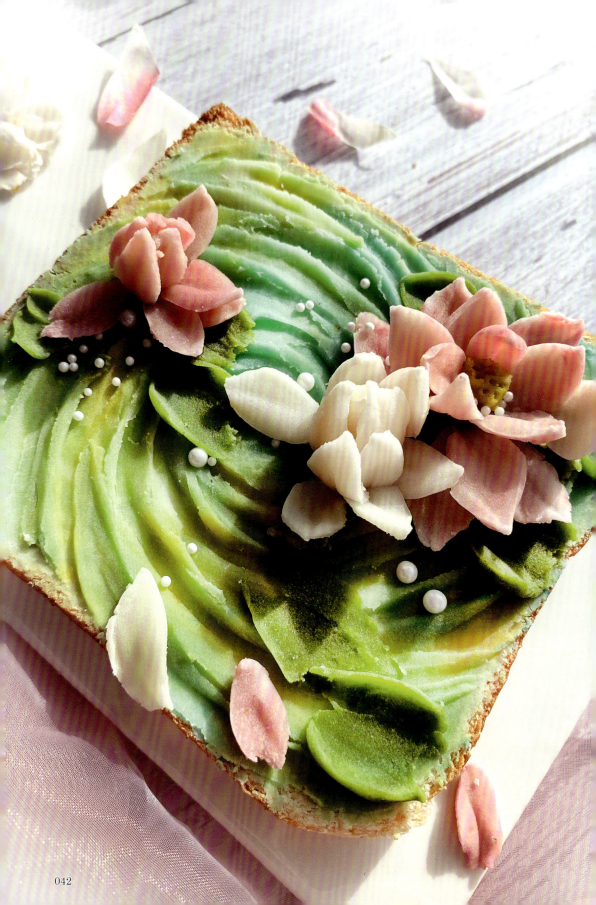

洁净纯真的心——睡莲

应用场景：给最好的闺蜜或朋友
刮刀型号：凤凰2#、凤凰8#
主要技法：三棱法、平压、圆弧法、侧压、水纹技法
原料：豆沙
其他材料工具：牙签、可食用糖珠

配色：
■ ■ ■ ■

扫码观看作品短视频

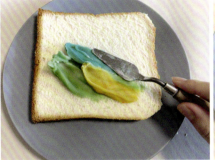

Step 1： 给豆沙调色，分别用菠菜粉、南瓜粉、蓝色色素调出绿、黄、蓝三种颜色。并把调好颜色的豆沙抹在面包上。

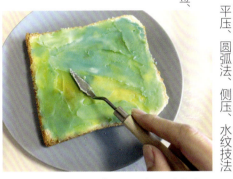

Step 2： 用凤凰8#刮刀侧面把三种颜色在面包上大致抹平，表面不需要特别光滑。

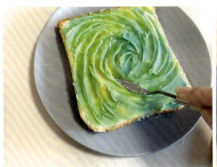

Step 3： 用凤凰2#刮刀尖端在面包表面做出水纹效果。可以转动盘子并配合手腕的旋转来控制纹路的方向，使它像水面涟漪一样荡漾展开。

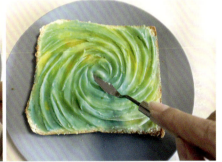

Step 4： 衔接不理想的地方用刮刀轻轻修整好，中间最小的涟漪用刮刀前端的圆弧形压出来。

Step 5： 用凤凰2#刮刀刮取绿色豆沙，使用"圆弧法"刮出一个厚且窄的圆弧形。

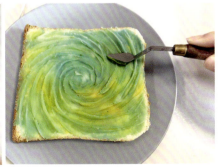

Step 6： 将刮取完成的豆沙侧压到面包上，把圆弧的一侧刮刀上翘。这样就完成了半片叶子。

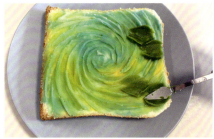
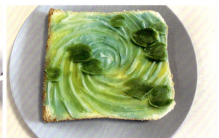

Step 7: 用上述相同方法,反方向刮取并侧压到面包上,和之前的半片叶子拼成一片完整的睡莲叶。

Step 8: 完成多片睡莲叶子。要注意大小穿插、疏密结合。

Step 9: 在豆沙中加入少量红色色素,调成淡粉红色。用2#刮刀刮取一个很厚的三棱形。

Step 10: 将刮好的豆沙"平压"到刮板上。

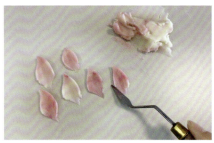
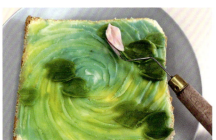

Step 11: 同样的方式做出多个花瓣,平压在刮板上。如果尾端形状不规则,可以用刮刀修整一下。在刮板上晾5分钟,等表面稍稍干燥,用刮刀"正取",把花瓣从刮板上取下来。

Step 12: 把花瓣放在面包上,并用刮刀轻轻压一下花瓣根部,将花瓣固定好。

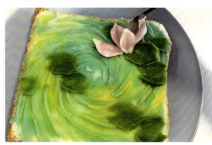
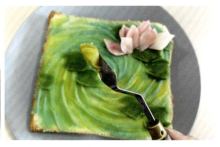

Step 13: 第一层花瓣从中心点向四周放射状摆放,第二层花瓣要稍稍立起来。

Step 14: 两层花瓣做好之后,用刮刀取一些黄绿色豆沙,放在花瓣中间做花心。

Tips

这个作品中的"水纹技法"非常好用,可以快速地为食品做出好看的纹路,还可以加入芥末等食材调味。

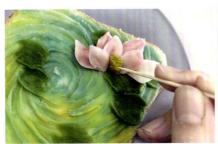

Step 15: 用干净的牙签在黄绿色花心上扎出一些小孔,使花心更加精致。

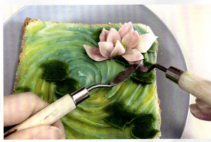

Step 16: 继续做花瓣,每层花瓣不要完全对齐,位置应该稍稍错开。越靠近花心的花瓣越小,越外层的越大。

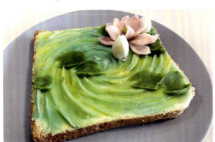

Step 17: 再用白色豆沙做出第二朵睡莲。中间的花瓣都包起来,形成一个没开放的花苞。

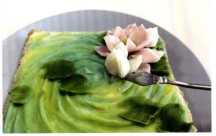

Step 18: 再继续向四周增加花瓣,每片花瓣都要把根部向上贴,与之前的花瓣贴在一起才能固定住,花瓣顶端可以稍稍展开。

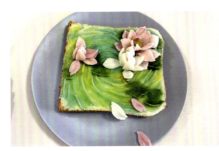

Step 19: 根据面包的大小和构图不同,可以做2~4朵睡莲,空白的地方做一些散落的花瓣增加动感。

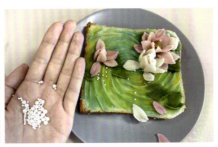

Step 20: 用小糖珠给画面做点缀,示意出露珠的效果,作品完成。

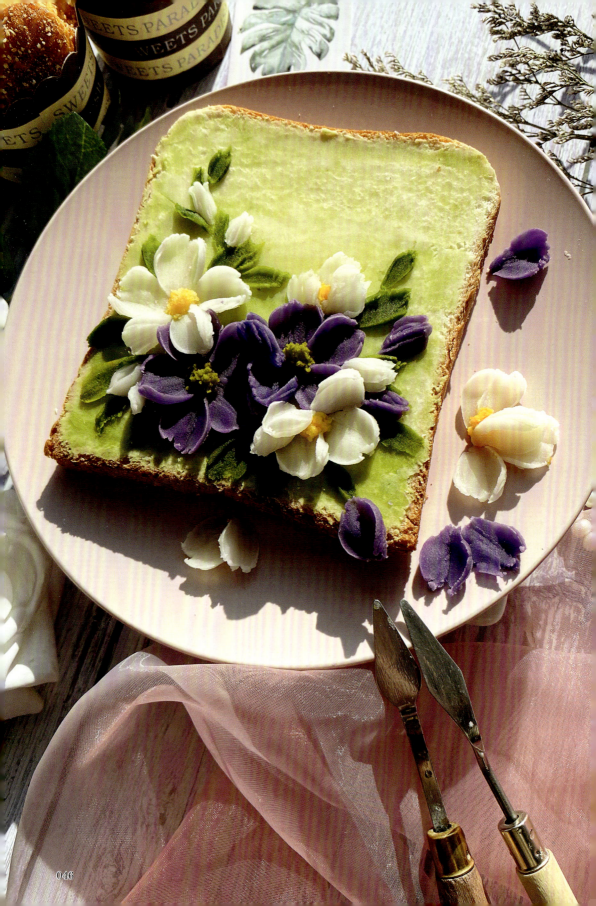

怀念过去——洋凤仙花

应用场景：送给久别重逢的好友，送给念念不忘的初恋

刮刀型号：华虹024#

主要技法：圆弧法、侧压、三棱法、平压

原料：白豆沙、紫薯泥、菠菜粉

配色：
- ■ 深绿
- ■ 浅绿
- ■ 黄
- ■ 米白
- ■ 紫

扫码观看作品短视频

Step 1： 在白豆沙中加入菠菜粉或色素调色，成为浅黄绿色。

Step 2： 将调色完成的豆沙抹在面包片上，注意要将刮刀立起来一定角度（30~60°）才容易将豆沙抹平。

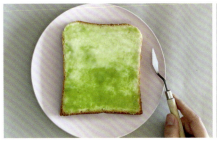

Step 3： 抹完底色之后的样子。下半部分色素较多，颜色较深，上半部分颜色比较浅。

Step 4： 将紫薯泥与白豆沙混合，增加黏性。也可以直接用紫薯泥加入适量清水。

Step 5： 用华虹024#或凤凰2#刮刀刮取食材，需要用到基础技法中的圆弧法。

Step 6： 刮取完成后的样子。食材在刮刀上呈现出圆弧形状。

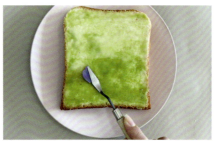

Step 7: 用刮刀"侧压"到面包片上,做出半个花瓣。

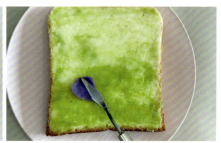

Step 8: 同样的方法,反方向刮取食材,做出花瓣的另外半边。

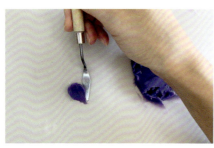

Step 9: 有些位置的花瓣不适合直接按压到面包片上,可以先在刮板上做好,再用刮刀"倒取"。

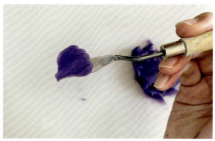

Step 10: 用刮刀"倒取"的花瓣。

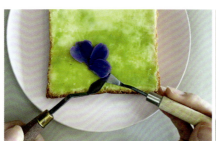

Step 11: 再把"倒取"的花瓣放在面包片上合适的位置,可以用另一把刮刀辅助取下来,过程中不要破坏花瓣形态。每朵花做5片这样的花瓣。

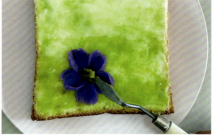

Step 12: 花瓣完成后,取一小团黄绿色食材,直径小于1cm,放在花心的位置,并用刮刀往下压紧,固定好。

Tips

这个作品中白色与深紫色、黄绿色搭配起来对比度很明显,具有很明快的色彩感受,这种搭配在食材制作中非常好用。而且这几种颜色在天然食材中很容易获得,不需要添加太多色素,营养健康。

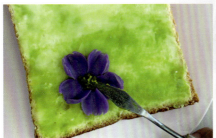

Step 13： 用刮刀尖头，把花心挑出许多毛茸茸的小刺，使它看起来像花蕊的样子。这样一朵完整的洋凤仙花就做好了。

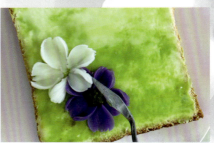

Step 14： 用同样的方法做出一朵白色凤仙花。花朵之间可以重叠。

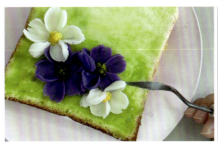

Step 15： 白色凤仙花的花蕊用明黄色。当很多花放置在一起时，要注意构图上错落有致，避免将几朵花摆成规则的"一"字形，或者正三角形。

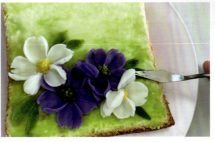

Step 16： 花朵完成后，用024#刮刀采用"三棱法"刮取绿色食材，直接"平压"到花朵的缝隙中，刀尖要深入到花瓣后面，模拟叶子从花朵后面长出来的感觉。

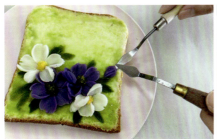

Step 17： 用刮刀采用"扇形法"刮取食材，并将纹路面朝上，调整形状成为一个小花苞。注意花苞的长度不要超过单片花瓣的长度。将花苞点缀在大花之间，以及画面上半部分的空白位置。

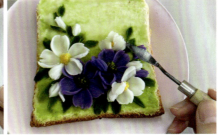

Step 18： 最后做细节调整，在适当位置增加一些半开放的花朵。半开花朵与全开的做法类似，只需要将花瓣做得更小一些、并收拢起来即可。也可以减少花瓣的数量，只做3~4片花瓣不规则摆放。

上篇：食品刮刀画

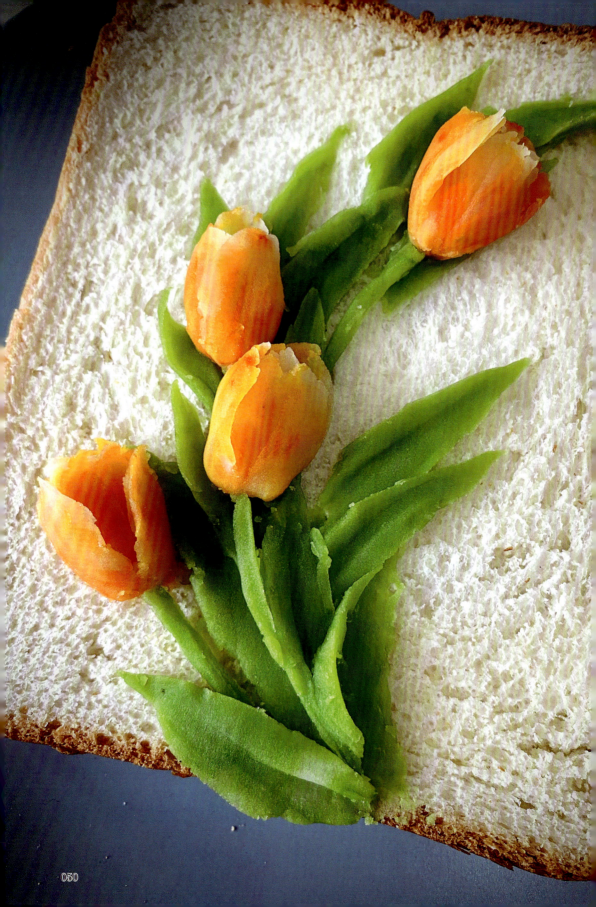

永恒的祝福——郁金香

应用场景：与家人、朋友在一起的温馨下午茶
刮刀型号：华虹024#、025#
主要技法：三棱法、圆弧法、平压、侧压、刮板法
原料：白豆沙
配色：🟩🟧

扫码观看作品短视频

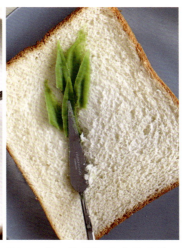

Step 1： 华虹025#刮刀采用"三棱法"刮取绿色豆沙。如果希望叶子长一些，就尽量让豆沙充满整个刮刀。025#刮刀是细长带尖的形状，最适合做郁金香、鸢尾叶子。

Step 2： 将刮取完成的豆沙"平压"在面包片上。先做靠上的叶子，再做下面的，把叶子根部遮挡住。

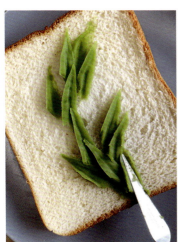

Step 3： 叶子整体排成一个"C"字形状。

Step 4： 用华虹024#刮刀采用"圆弧法"刮取花瓣。用色素调好橙色豆沙，并将橙色豆沙和白豆沙放在一起刮取，可以做出漂亮的白橙色渐变效果。

上篇：食品刮刀画

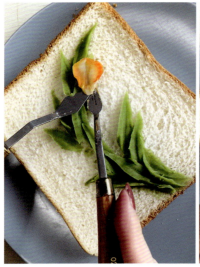

Step 5： 左刮和右刮的两个半片拼成一片完整的花瓣，先按压在刮板上，再用刮板法正取，将花瓣从刮板上取下来，放在已经做好的叶子之间。

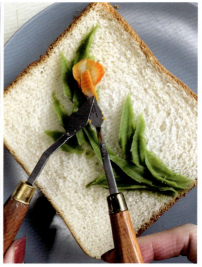

Step 6： 取一团长条形状的豆沙，放在第一个花瓣上方，这团豆沙可以起到支撑作用，把剩下的郁金香花瓣撑起来，呈现一个"酒杯"形。

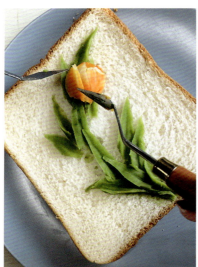

Step 7： 用相同的方法再做2~3片花瓣，把长条豆沙包在中间。花瓣之间不要完全重叠，要稍微错开一些。

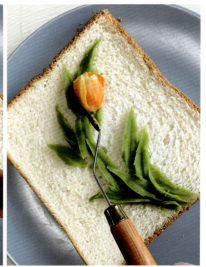

Step 8： 将花瓣边缘向内收。郁金香的典型花型都是内收的，把边缘处理整齐，这样第一朵郁金香就完成了。

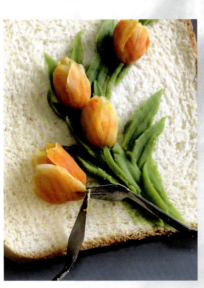

Step 9: 同样的方式再制作2~3朵郁金香，顺着叶子的弧度放置。

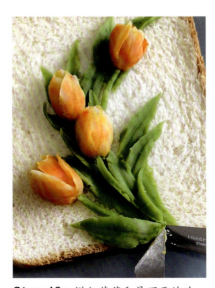

Step 10: 增加花茎和最下面的叶子。花茎可以用裱花袋挤出，也可以直接用刮刀切取一块长条形状的豆沙。最下面的叶子用"刮板法"，先平压到刮板上，再"正取"下来放在面包上，这样做出来的叶子更立体。

不能实现的爱情
——蓝盆花

应用场景：送给相爱但不能在一起的人
刮刀型号：凤凰2#或华虹024#
主要技法：扇形法、侧压、刮板法
原料：紫薯泥、绿豆沙、白豆沙
其他工具：裱花袋、牙签
配色：

扫码观看作品短视频

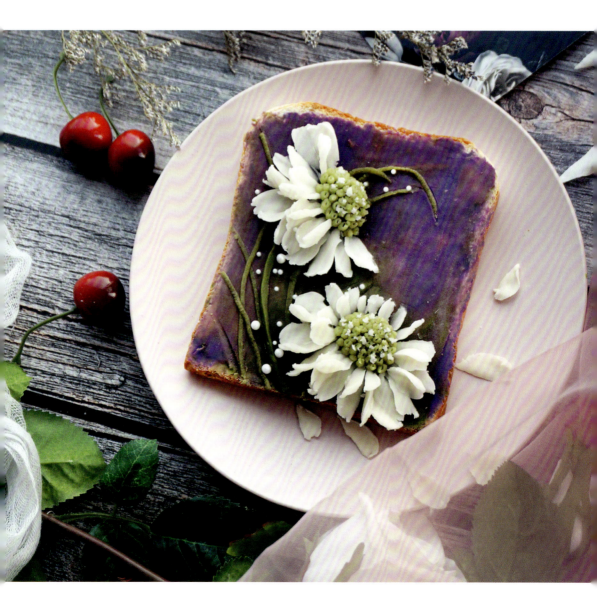

Step 1：将紫薯泥和绿豆沙放在刮板上，加入少量清水分别调匀。

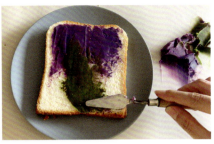

Step 2：用大号刮刀把两种食材一起抹在面包片上，上半部分紫薯泥，下半部分绿豆沙，中间做个柔和的过渡。

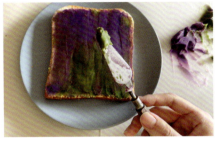

Step 3：取拇指指甲大小的一块绿豆沙，放在面包片上。

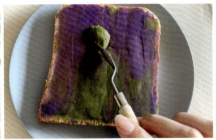

Step 4：用小刮刀把绿豆沙表面整理好，使它成为一个表面平整的半球形。

Step 5：用小尖头刮刀（华虹024#、凤凰2#均可）取白豆沙，用"扇形法"刮取，刮取4~8次即可，不需要把花瓣做得很宽。

Step 6：将刮取完成的花瓣"侧压"到刮板上，静置几分钟。

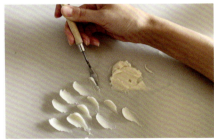

Step 7：用同样"扇形法+侧压"的方式做出来多个花瓣，其中有左刮也有右刮。再将刮刀倒过来，将花瓣从刮板上"倒取"下来。

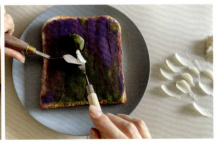

Step 8：把花瓣放在画面上合适的位置，注意花瓣根部（刮刀尖端）指向绿色花心。

Step 9：其他花瓣也依次摆放在画面上，从花心向外"放射状"打开。花瓣的形态要自然，左刮和右刮的花瓣混合摆放。为了增加立体感，可以把个别花瓣立起来放置。

Step 10：在第一层花瓣的基础上再摆放第二层花瓣，第二层花瓣要略短一些。

Step 11：取适量绿色豆沙，用刮刀装进裱花袋中。要用凤凰8#这样比较圆滑的刮刀，避免把裱花袋戳破。刮刀尽量深入到裱花袋中，把豆沙装到靠前的位置。

Step 12：用剪刀在裱花袋前端剪开一个小孔，直径大约3mm。注意不要一次性剪开太大，先剪小一些，不够可以再剪。

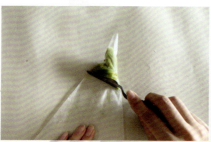 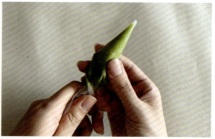

Step 13：用刮刀把豆沙挤到裱花袋最前端，排出空气。

Step 14：把裱花袋尾端拧紧固定，防止豆沙溢出。

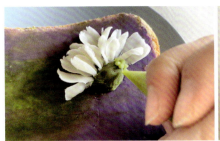
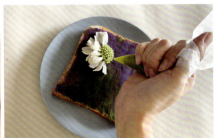

Step 15：在花心上挤出一个个小球。裱花袋尖端放在适当的位置，挤出豆沙时手不要移动，等豆沙自然堆积成一个小的球形，再停止挤料、移开裱花袋。

Step 16：花心整体的样子。越靠近中心点的球形越小。

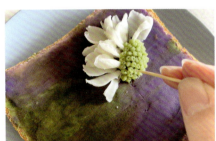
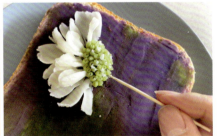

Step 17：用牙签在每个小球形中间扎出一个小孔。

Step 18：用牙签挑取少量白豆沙，放在绿色的小球上，使整个作品的细节更精致。

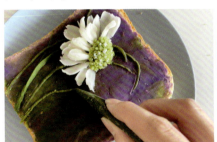
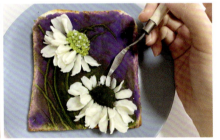

Step 19：用裱花袋挤出花茎和背景的枝条、配草。枝条呈现自然弯曲的弧度，和花朵成为一个整体。

Step 20：用同样的方法再制作一朵。为了多一些变化，第二朵做出了完整的蓝盆花。由于透视的缘故，下面的花瓣要长一些，两边的花瓣略短，上面的花瓣最短。

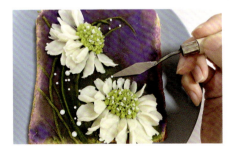

Step 21：最后加上可食用小糖珠，给作品作点缀。

一生的守候——栀子花

应用场景：送给思念的人
刮刀型号：华虹024#、凤凰5#
主要技法：三棱法、扇形法、侧压
原料：豆沙
配色：■ ■

扫码观看作品短视频

Step 1: 将豆沙调成绿色，也可以直接用绿豆沙。华虹024#刮刀采用"三棱法"在刀尖刮取一点点豆沙。

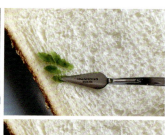
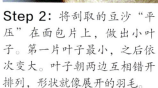

Step 2: 将刮取的豆沙"平压"在面包片上，做出小叶子。第一片叶子最小，之后依次变大。叶子朝两边互相错开排列，形状就像展开的羽毛。

Step 3: 随着叶子逐渐变大，开始使用"刮板法"做出立体的叶子：先用"三棱法"刮取豆沙、再"侧压"到刮板上，然后用刮刀将豆沙从另一侧取下来。刚开始用华虹024#刮刀，叶子变大后改用凤凰5#刮刀。

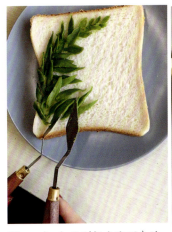 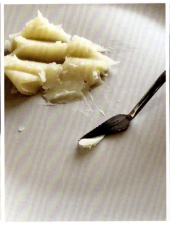 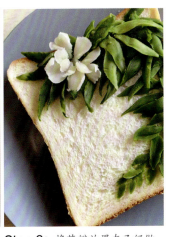

Step 4: 把从刮板上取下来的叶子放到面包片上,用另一把刮刀辅助。叶子摆放得要有弧度,在面包上形成"C"字形。叶子由细小逐渐变得宽大。

Step 5: 做花瓣:先取白豆沙,用华虹024#刮刀采用"扇形法"刮取,再"侧压"到刮板上,最后用刮刀将豆沙从刮板上取下来,这样就做好了一个花瓣。在制作花瓣时,有的花瓣用左刮的方式,有的花瓣用右刮,这样花瓣的方向更加灵动自然。

Step 6: 将花瓣放置在已经做好的叶子上,轻轻下压花瓣根部,将花瓣固定在叶子上。不同花瓣从花心处放射状排开,朝左侧翻卷的花瓣和朝右的花瓣不规则地排在一起,完成第一层花瓣的制作。

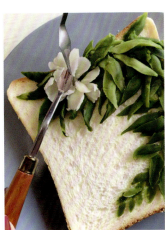 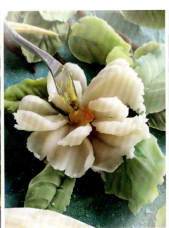 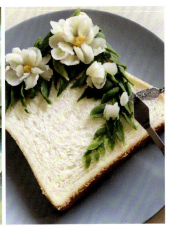

Step 7: 在第一层的基础上再增加第二层花瓣。第二层花瓣比第一层略小。摆放时尽量让第二层花瓣立起来,即花瓣侧面向上,这样花朵更生动。

Step 8: 取一团黄色豆沙,用刮刀放在花心的位置,再用刮刀尖端戳出花蕊。

Step 9: 用同样的方式制作2~3朵大小不同的栀子花。在适当位置点缀一些小花苞:用"扇形法"+"侧压"制作一些小花瓣,把多个小花瓣堆积在一起,完成一个小花苞。花瓣数量越少,花苞越小。

Tips

这个作品结构和配色都很简单,但搭配在一起非常出效果,给人清新淡雅的感觉,非常适合初学者,也适合开设线下的艺术体验活动。

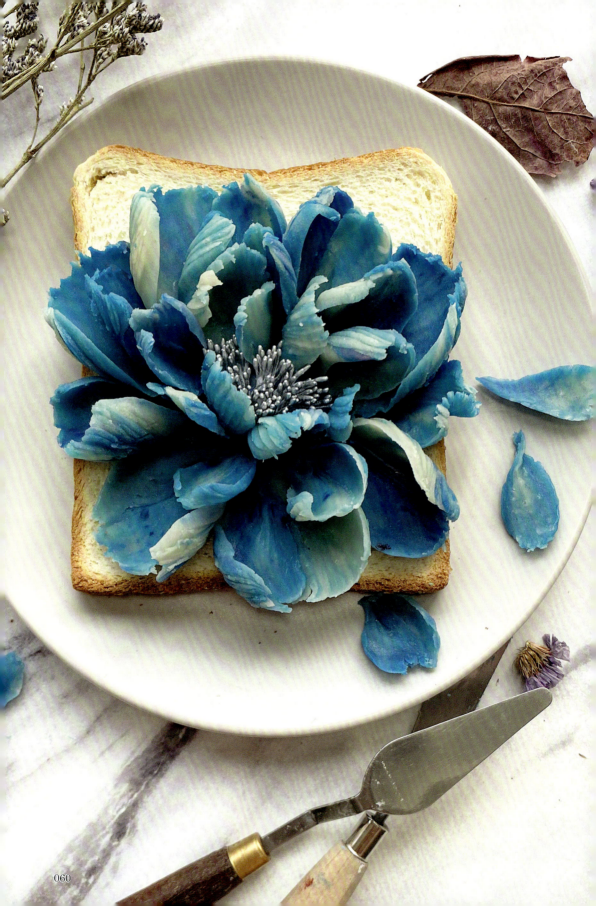

情有所钟——蓝芍药

应用场景：清爽新奇的男士早点
刮刀型号：凤凰8#
主要技法：扇形法、侧压
原料：豆沙
其他材料工具：珠光仿真花蕊
配色：■

扫码观看作品短视频

Step 1： 用蓝色的蝶豆花粉给白豆沙调色，也可以用色素，颜色会更鲜艳。将蓝色豆沙与未调色的白豆沙混合放置，用刮刀刮取。

Step 2： 用凤凰8#刮刀使用"扇形法"刮出芍药花瓣。花瓣背后的纹路呈扇形展开，花瓣整体上宽下窄。

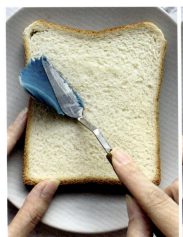

Step 3： 将花瓣侧压在面包上，花瓣向斜上方倾斜45°角。

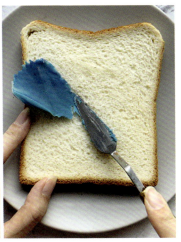

Step 4： 等刮刀与花瓣完全分离再将刮刀提起来，否则会破坏花瓣形状。

上篇：食品刮刀画

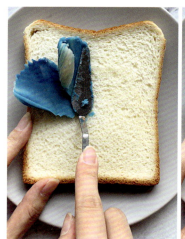
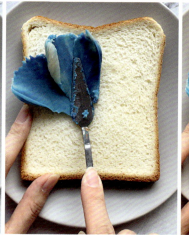
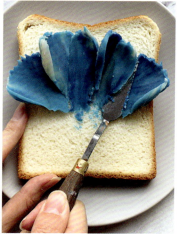

Step 5: 第二片花瓣与第一片呈一定角度摆放,所有花瓣根部要收在同一个生长点上,即所有花瓣都从同一位置长出来。

Step 6: 其中有左刮的花瓣也有右刮的,左右结合,但不必过于规则。

Step 7: 第一层花瓣做4~6片,像"孔雀开屏"一样展开。所有花瓣大小均等。

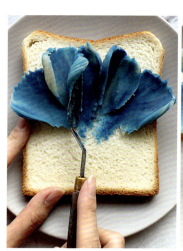

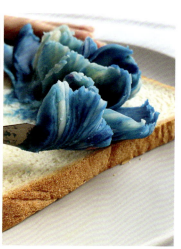

Step 8: 第二层花瓣比第一层略小,插到第一层花瓣的空隙中。必要的时候可以使用"双刀法",用另一把刮刀辅助。

Step 9: 第三层花瓣比第二层更小,继续叠加,花瓣与花瓣之间要错开一些,留有空隙感,不要完全紧密重叠。

Step 10: 增加两侧的花瓣,纹路漂亮的花瓣可以将纹路面向上,更能体现刮刀画的独有特色。

Tips

《蓝芍药》这个作品的难度在于花瓣比较大，用到了8#刮刀。大花瓣对技法的要求更高，花瓣的瑕疵也更容易被看到，需要创作者有熟练的刮刀画功底。

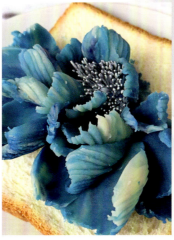

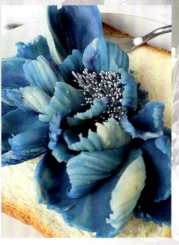

Step 11： 中间的花心使用珠光色的仿真花蕊。仿真花蕊不可食用，若要求作品全部可食用，可以用豆沙来制作花蕊。

Step 12： 在花蕊周围继续增加花瓣，越靠近花蕊的花瓣越小。芍药中间的小花瓣比较多且细碎，只要确保所有花瓣的生长点是一致的，花瓣的朝向和位置可以随意一些。

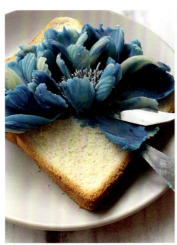

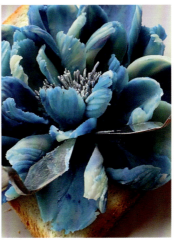

Step 13： 在外围增加最后一层大花瓣，由于透视的原因，最后的这层花瓣会比最初的第一层花瓣更大。大的花瓣从刮板上取下来时要倒取，最好用10#或12#刮刀，能很好地将大花瓣托住。

Step 14： 最后调整形态和填补中间的空隙：用刮板法倒取的花瓣，使用两把刮刀辅助插到空隙中间。

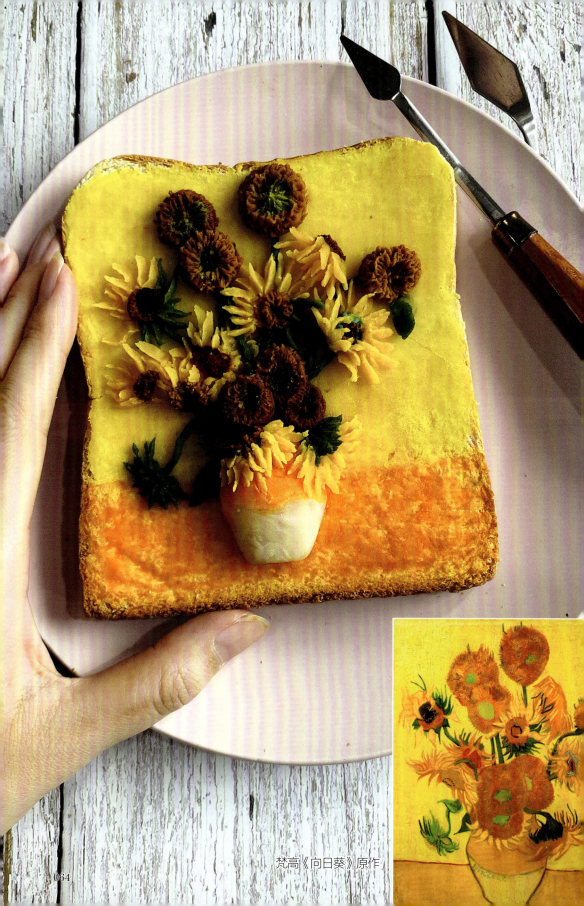

梵高《向日葵》原作

致敬大师——梵高·向日葵

应用场景：充满文艺气息的浪漫早餐
刮刀型号：华虹024#
主要技法：三棱法、侧压、花心技法
原料：白豆沙、南瓜泥
其他工具：一次性手套、圆头木棒筷子
配色：

Step 1： 将白豆沙加入橙色食用色素，也可以用南瓜泥。南瓜最好选择老一些的，含水量少，容易成型。

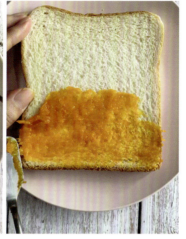

Step 2： 将捣碎的南瓜泥均匀地涂抹在面包片下方三分之一的位置。

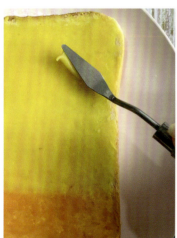

Step 3： 用白豆沙加入少量明黄色食用色素，调出浅黄色，用刮刀抹在面包上面三分之二处。

Step 4： 南瓜泥和白豆沙各取一小块，放在一起，戴上一次性手套将两块食材揉到一起。

Step 5: 两种颜色中间会呈现出自然的过渡。将形状稍作调整，变成上下窄、中间宽的形状，放在面包片上作花瓶。

Step 6: 用华虹024#刮刀，在刮刀尖端刮取一个非常小的三棱形，然后"侧压"到刮板上，做出向日葵的小花瓣。为节省时间，可以一次性做出多个花瓣。

Step 7: 用刮刀尖端将花瓣从刮板上取下来。取下时要从花瓣边缘翘起来的一侧开始，刮刀紧贴刮板取下。

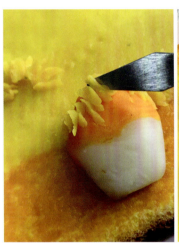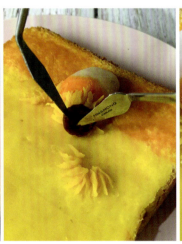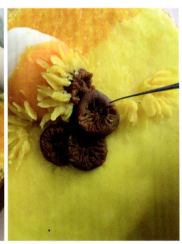

Step 8: 将花瓣放在花瓶周围，参考梵高的原作，确定向日葵的位置。花瓣不必大小完全相同，摆放的也不必太规整，尽量潇洒自然些。

Step 9: 白豆沙中加入棕色色素，调成深棕色，取一块搓圆压扁，放在花瓣中间作向日葵花心。

Step 10: 用刮刀侧面的尖头，在花心上点戳，压出花心上的小纹路。这里可以发挥创意，用刮刀划出螺旋形的纹路、或者向四面八方挑出不规则的毛刺。

Tips

需要提醒一下，在关注细节的同时还要关注构图。对比原作，避免出现"前面的花朵做得太大，后面的花儿放不下"的情况。

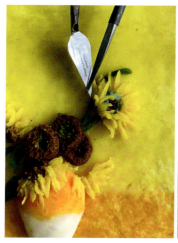 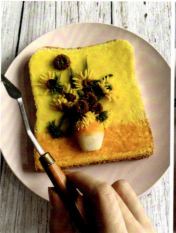 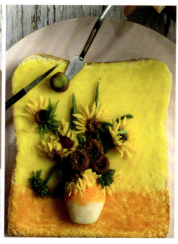

Step 11： 继续完成其他的花瓣。在梵高的这幅作品中，有15朵向日葵，花瓣数量多，所以需要极大耐心才能完成。建议初学者们可以先选择梵高的同系列作品《三朵向日葵》作为初步尝试，待熟练之后再做15朵的版本。

Step 12： 先做花盆附近的向日葵，再做距离花盆较远的。中间的花茎用调好的深绿色豆沙制作。绿色花托的做法和花瓣相同。

Step 13： 有的花心中间混有其他颜色，需要一起加进去揉成圆球形。

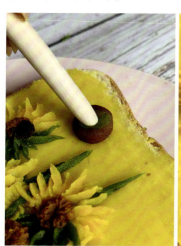 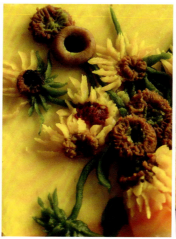 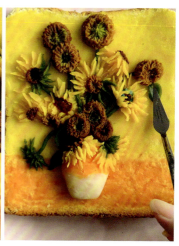

Step 14： 用圆头的木棒在中间压一下，这样的向日葵更有立体感，也是模拟真实的向日葵中间凹陷的样子。木棒可以用筷子替代。

Step 15： 木棒压过后，食材中间有个凹陷，同时起到了固定作用，即使将面包立起来，上面的花朵也不会掉。在此基础上再用刮刀做出花心上面的小纹路。

Step 16： 最后的细节调整。反复对比《向日葵》原作，增加遗漏的部分。这幅作品的难点在于，要在10cm的面包上呈现出一幅完整的大师作品，每个花瓣都很小，有很多细节要注意。但是当作品完成时，也是非常震撼的！

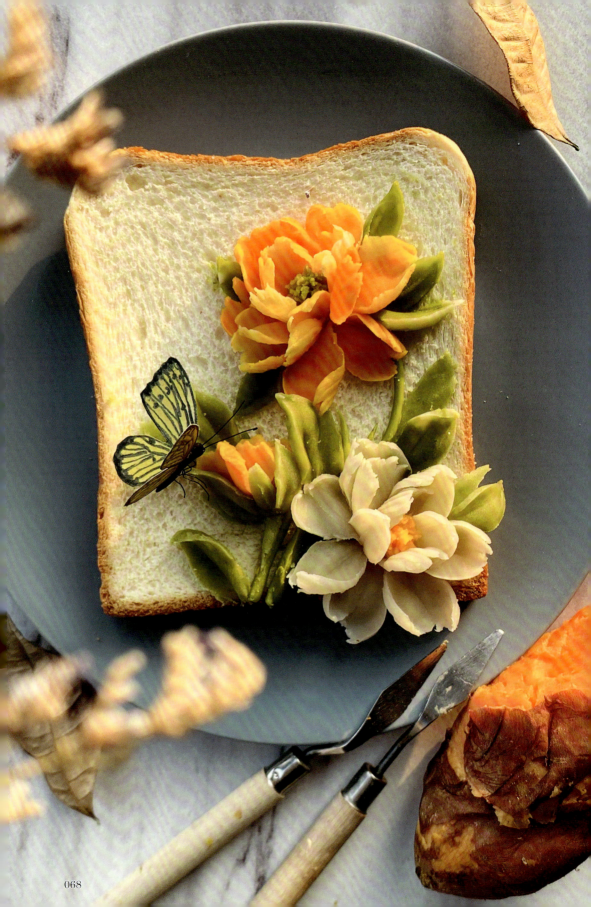

富贵圆满——牡丹

应用场景：对母亲的感恩和祝福
刮刀型号：华虹024#
主要技法：扇形法、侧压、叶脉法
原料：红薯泥、豆沙
其他材料工具：翻糖、镊子、筛子等
配色：■ ■ □ ■

扫码观看作品短视频

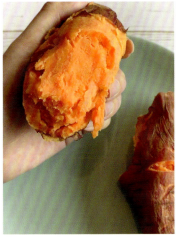

Step 1： 将蒸好的红薯捣成泥，与豆沙混合均匀。也可以单独使用豆沙加入橙色色素。

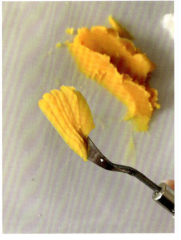

Step 2： 用小尖头刮刀（或华虹024#）采用"扇形法"刮取食材，食材尽量充满整个刮刀，做出比较大的花瓣。

Step 3： 将刮好的食材"侧压"到面包片上。此时花瓣根部的位置就是整朵花的中心点。

Step 4： 之后的花瓣可以使用"刮板法"，先把花瓣按压在刮板上，再用刮刀"倒取"，将花瓣从刮板上取下来，这样方便做出更立体的花瓣。

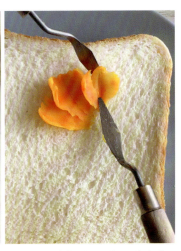

Step 5： 将"刮板法"制作的花瓣放在合适的位置。让所有花瓣根部都指向中心点，并将花瓣根部用刮刀轻轻下压固定。

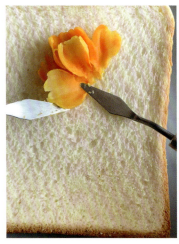 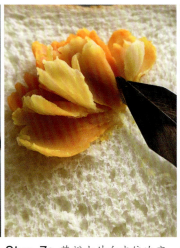 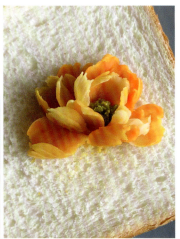

Step 6：继续增加花瓣，多层花瓣互相叠加。仍需注意所有花瓣根部指向中心点。

Step 7：花瓣由外向内依次变小，颜色也有深浅变化。花瓣顶端颜色稍浅一些，可以使花瓣更有透明轻薄的感觉。

Step 8：在中心位置做花蕊，用刮刀尖端或者牙签挑出花蕊的细节。橙黄色花朵搭配黄绿色花蕊更显娇艳。在花蕊周围再做1~2层小花瓣。

 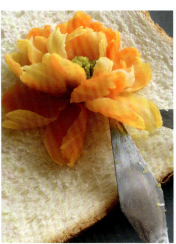 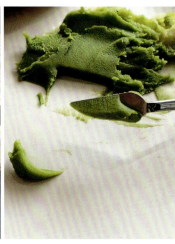

Step 9：若想做出更加生动的花蕊，可以使用30目的筛子。把豆沙放进筛子中，戴上一次性手套将豆沙用力挤出，再把"花蕊"用刮刀挑起来，放到作品上。筛子中的豆沙越厚，则花蕊越长。

Step 10：用"刮板法"做出3~5个比较大的花瓣，倒取，并放在靠近创作者的一侧，大花瓣不要完全放平，向上翻卷起来会更加灵动。

Step 11：调制绿色豆沙，用华虹024#刮刀采用"三棱法"刮取，并采用"叶脉法"按压在刮板上。刮刀倒取，将叶子从刮板上取下来。

Tips

牡丹是刮刀画中处于中等难度的花型，对初学者挑战比较大。但是当我们对花型熟悉之后，牡丹是最容易出效果、也最受大众欢迎的花儿。用"扇形法"配合"刮板法"可以一次性做出很多花瓣，之后再进行组合，也可以提高速度，增加效率。

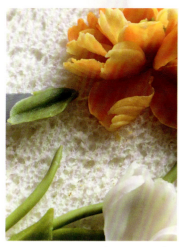

Step 12： 将取下来的叶子放在花瓣下方，让花瓣遮住叶子根部。在画面上做出多个叶子，布局要疏密有致。

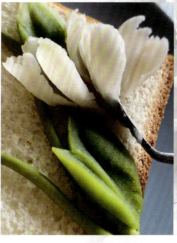

Step 13： 用白色豆沙做出另一朵牡丹花。豆沙原色稍微有些偏黄不影响效果，原色豆沙在绿色叶子的衬托下就会显白。若需要纯白色花朵，可以在豆沙中加入白色色素。

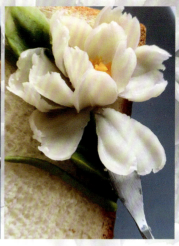

Step 14： 白色花朵用明黄色做花蕊，花的结构与第一朵相同。

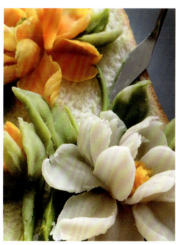

Step 15： 最后补充一些小叶或花苞、花茎。用花茎将两朵大花联系起来。花苞和两朵大花之间的连线不要形成一个"正三角形"，最好是一个不规则三角形，构图会比较漂亮。

Step 16： 为点缀画面，作者用翻糖膏做了一只蝴蝶，翅膀和身体用的都是翻糖膏，翅膀上的花纹是食用色素绘制的。蝴蝶腿和触角最理想的材料是金属丝，但金属丝不可食用，当我们需要全部材料可食用时，可以用细粉丝代替或者省略腿部。

Step 17： 将蝴蝶放在画面上，作品完成。初学者在制作牡丹时可能会遇到"花瓣倒塌"的问题，要首先保证食材的软硬适中，其次花瓣要有所翻转、互相借力才能起到支撑作用。

甜美刮刀画
图鉴

TIANMEI
GUADAO HUA
TUJIAN

委屈的月季

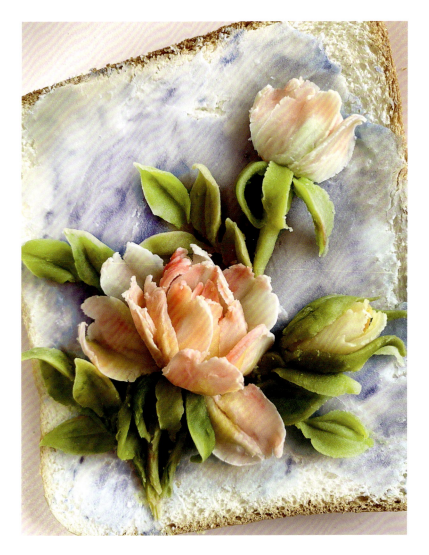

 之所以叫《委屈的月季》，是因为市面上卖的绝大部分都是月季花，而世人却称之为"玫瑰"。在大家心里，玫瑰是爱情的象征，而月季是路边廉价的野花。想来，如果月季有情感，应该会觉得很委屈吧。从植物学的角度来说，玫瑰和月季都是蔷薇科、蔷薇属的植物，长得相似，但真正的玫瑰颜色单一、花朵小、枝条弯曲且多刺，不适合做鲜切花，因此只能假借月季美艳的身姿，满足世人对爱情的美好想象。所以，如果花店老板告诉您，这些都是月季花，您是否还会买呢？

洋 牡 丹

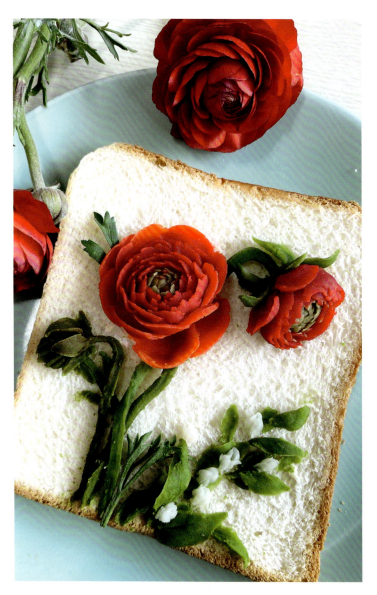

　　一个明媚的上午，工作室收到的花束里有几支美艳的洋牡丹，一下子勾起笔者做"刮刀画写生"的兴趣，于是开始对照着真花儿在面包上完成了这幅作品。虽然它看起来简单，但因为花瓣很多、又都是规整的形状，着实用了不少时间。完成之后，觉得颇为满意，无奈深红色在镜头里很难体现，摄影技术有限，把它的美丽打折了。

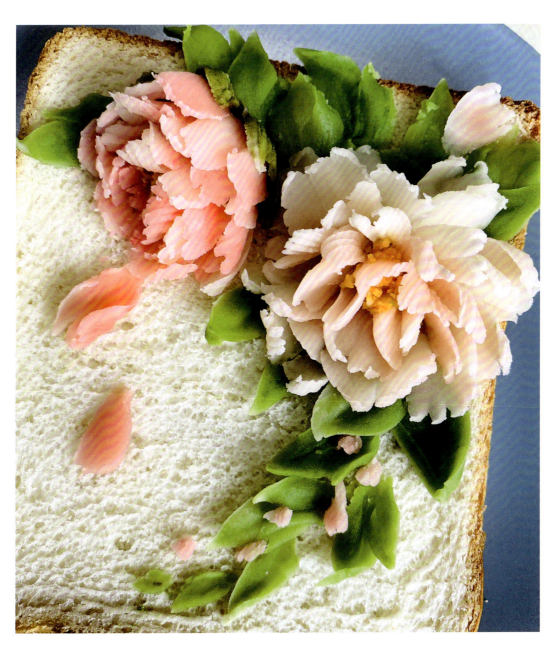

落 花

看花朵形态,应该是牡丹或者芍药,但制作这幅作品时,笔者脑子里并没有想着要做个什么花,而是想体现花瓣向下飘落的凄凉感,大概是因为"落花有意,流水无情"吧。

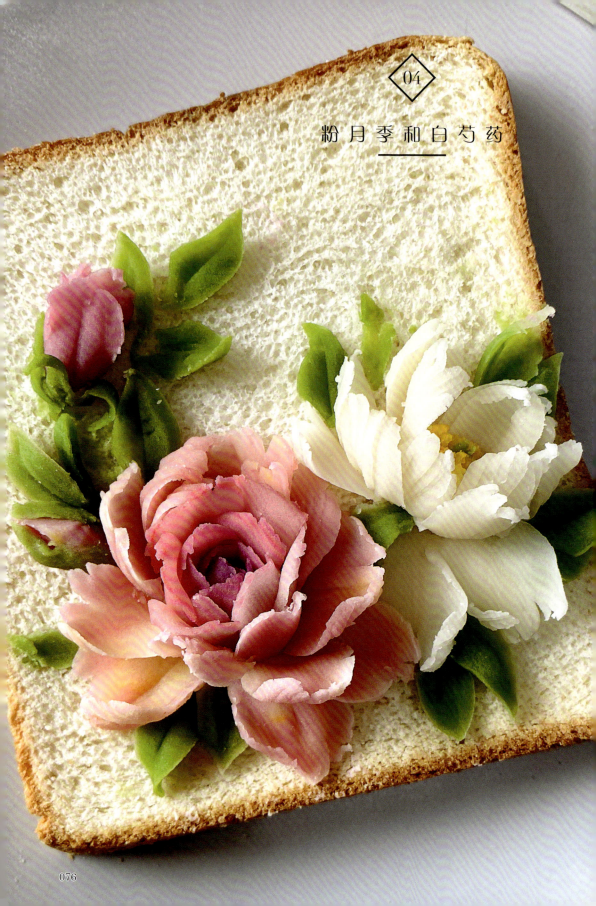

04

粉月季和白芍药

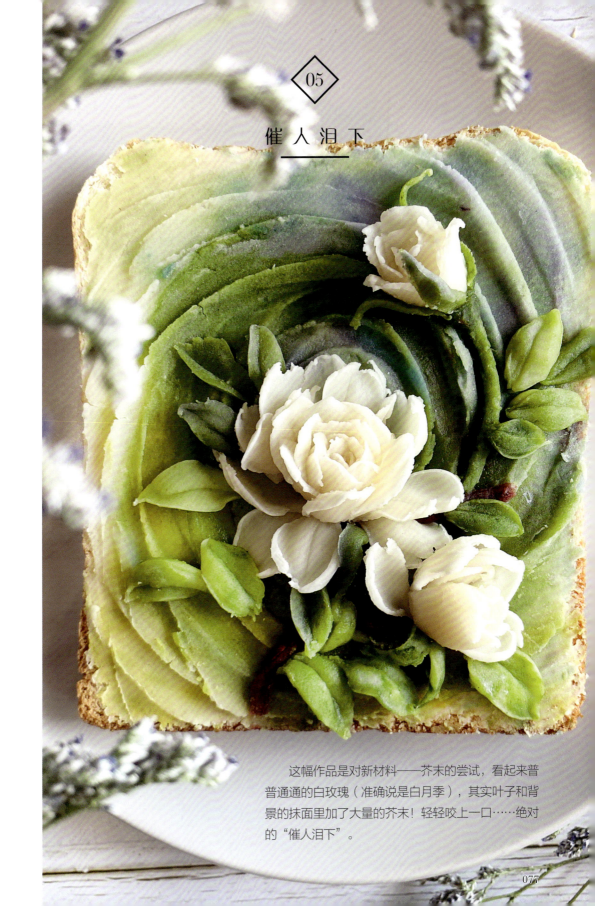

05

催人泪下

这幅作品是对新材料——芥末的尝试，看起来普普通通的白玫瑰（准确说是白月季），其实叶子和背景的抹面里加了大量的芥末！轻轻咬上一口……绝对的"催人泪下"。

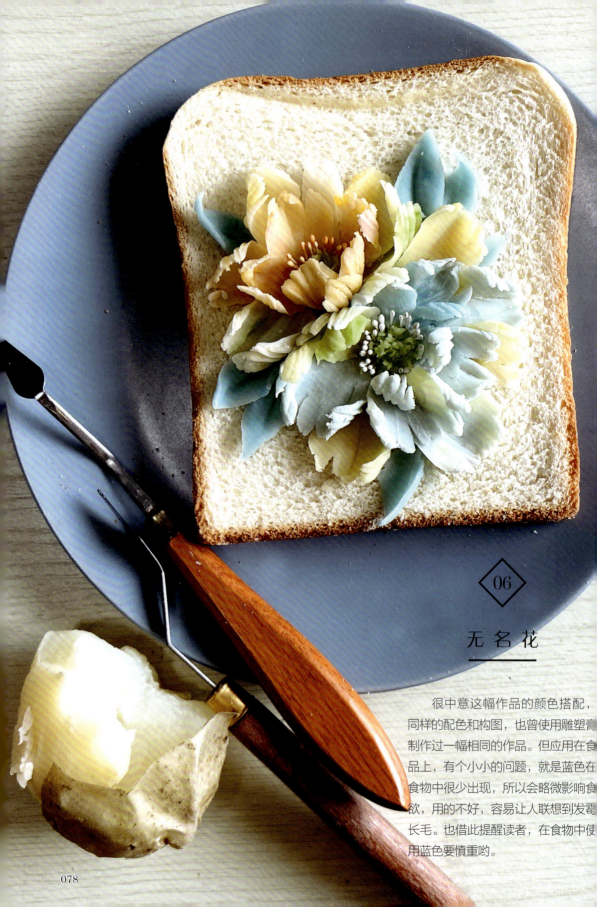

06

无名花

很中意这幅作品的颜色搭配，同样的配色和构图，也曾使用雕塑膏制作过一幅相同的作品。但应用在食品上，有个小小的问题，就是蓝色在食物中很少出现，所以会略微影响食欲，用的不好，容易让人联想到发霉长毛。也借此提醒读者，在食物中使用蓝色要慎重哟。

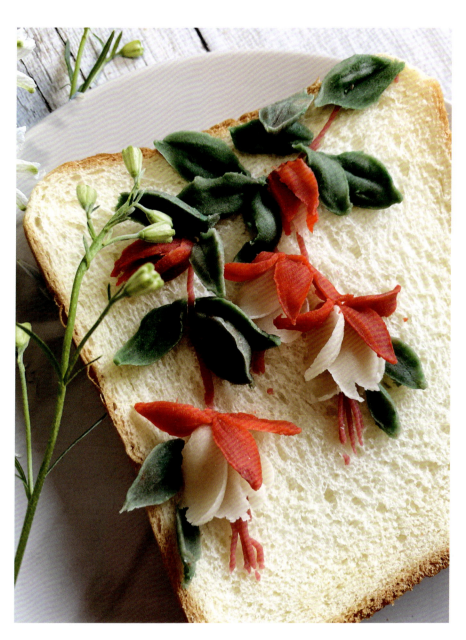

倒 挂 金 钟

　　倒挂金钟也叫灯笼花、吊钟海棠。小时候在院子里常常看到，一个个小灯笼非常可爱。

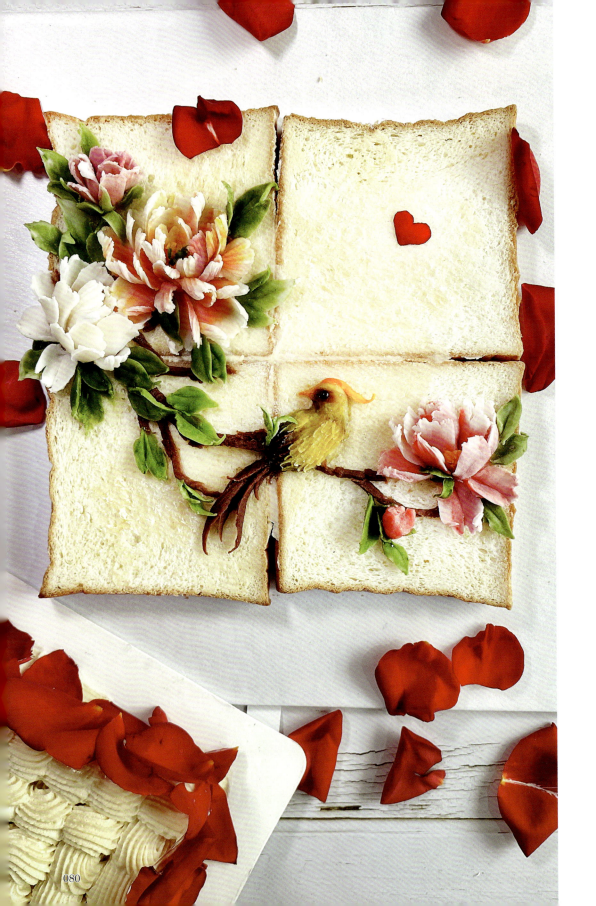

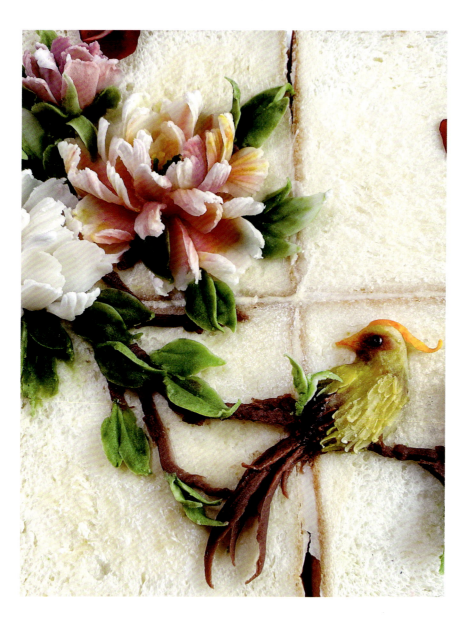

枝 头 俏

牡丹和小极乐鸟的作品。4片面包拼起来作底,面包表面还抹了一层薄薄的奶油。色彩和构图都很中国风了,是笔者偏爱的风格。如果四个人分享,分到右上角那块的人,会有什么想法?

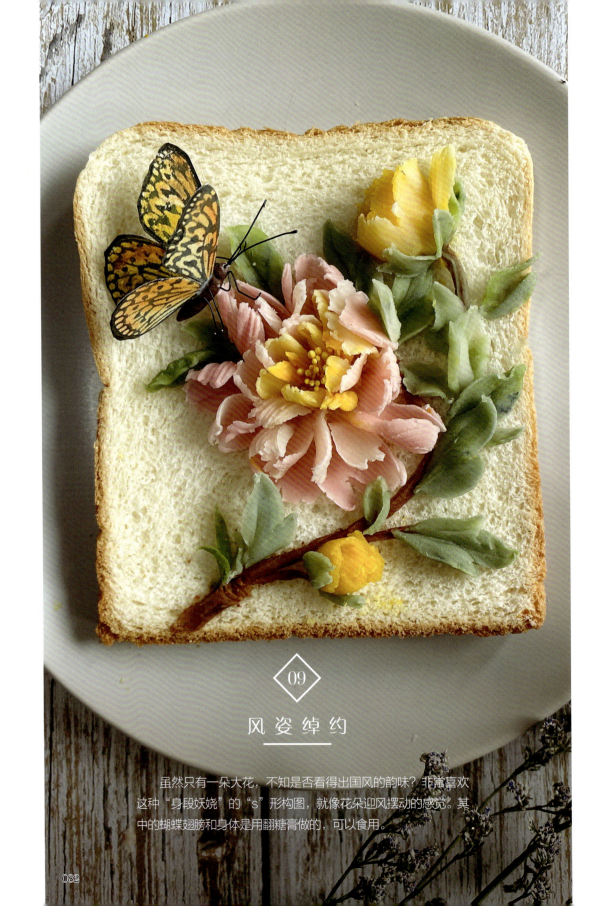

09
风姿绰约

虽然只有一朵大花,不知是否看得出国风的韵味?非常喜欢这种"身段妖娆"的"S"形构图,就像花朵迎风摆动的感觉。其中的蝴蝶翅膀和身体是用翻糖膏做的,可以食用。

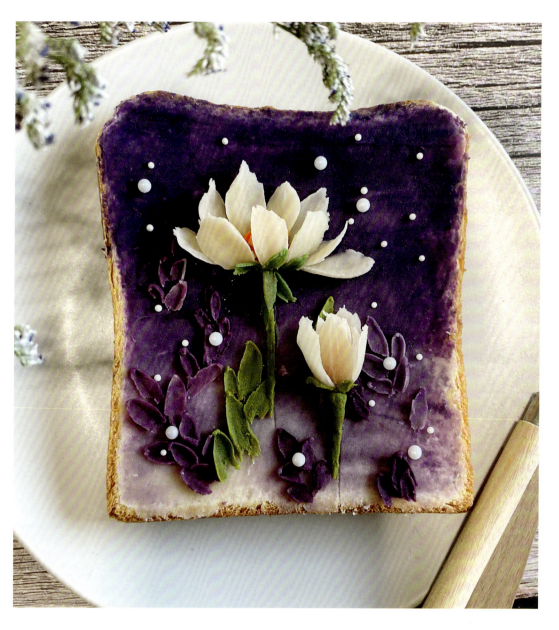

春 山 静 夜

　　网课作品之一,深紫色的夜空背景,配上洁白的花瓣和点点"星光",让人感受到宁静而美好。花瓣的技法和小雏菊类似,但需要用更宽大的凤凰5#刮刀。"星光"即可食用糖珠,2mm和4mm两种大小。

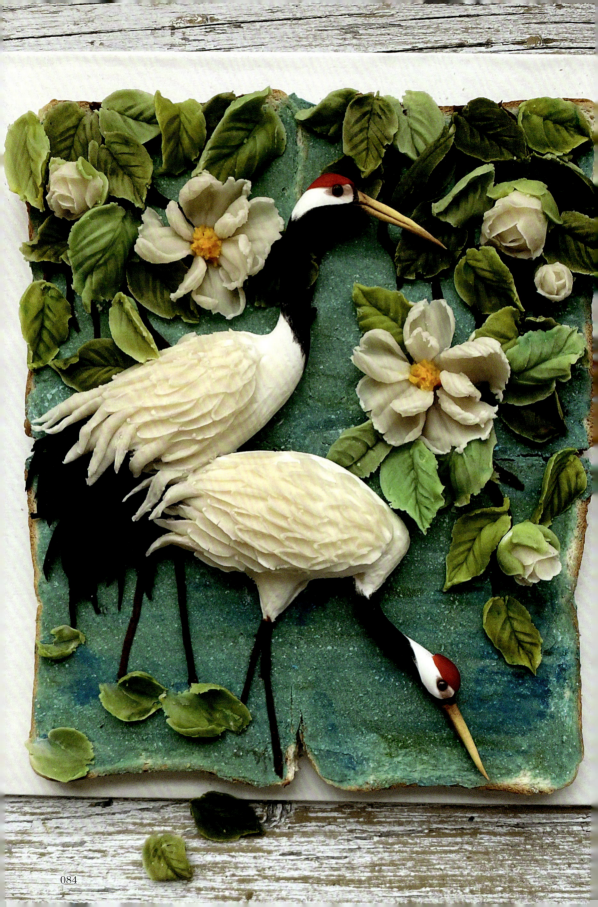

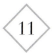

亭亭风韵胜春华

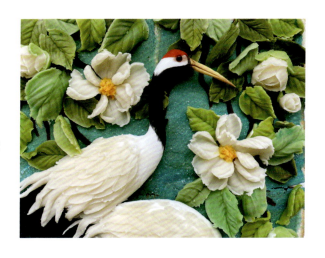

　　国风作品就要搭配国风名字。在传统的国画中，丹顶鹤，往往都是和松树一起出现的，取"松鹤延年"之意。但那样可能太传统了，所以本作品将松树换成了水边的芙蓉花，呈现出两只丹顶鹤在水边散步捉鱼的场景，觉得很有趣味。作底的是4片拼接起来的面包，表面抹了一层蓝绿色豆沙霜（豆沙＋奶油＋黄油）；鹤嘴和身体都是翻糖做的。

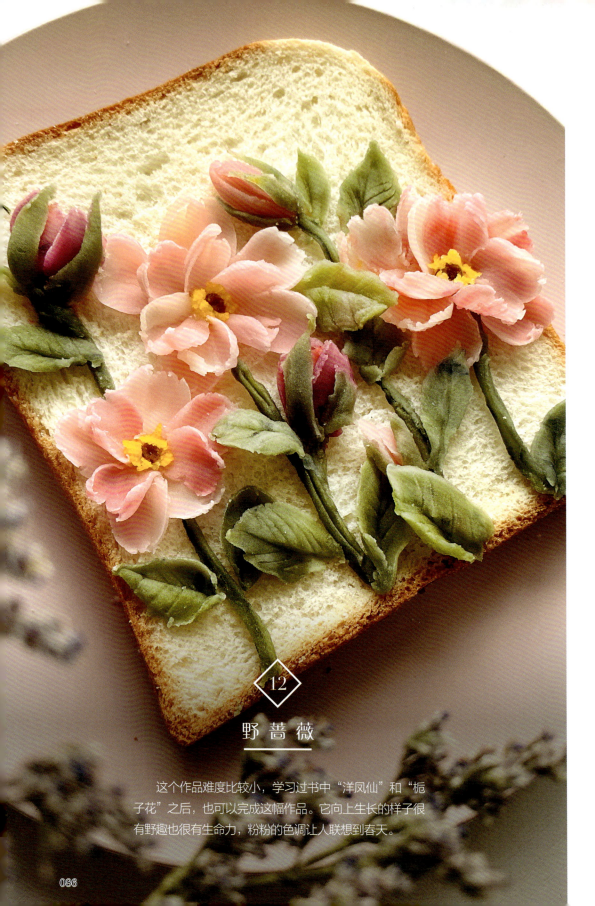

12
野蔷薇

这个作品难度比较小，学习过书中"洋凤仙"和"栀子花"之后，也可以完成这幅作品。它向上生长的样子很有野趣也很有生命力，粉粉的色调让人联想到春天。

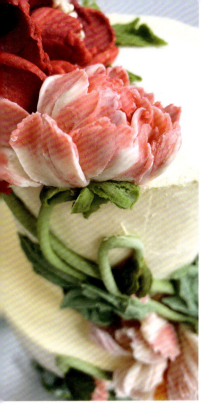

一款中国风的主题蛋糕。这幅作品发布到网上之后，引起了不小的争议：一些人觉得很美、很惊艳，另一些人质疑"为什么花都蔫儿了？"可能大家印象里花都是向上生长的。其实，"花苞下垂"是虞美人的形态特点，也是一种生物保护，弯曲下垂的花茎更容易抵御强风与强烈的阳光灼伤娇嫩的花苞。

这幅作品最难的地方在于，让花朵在近乎垂直的蛋糕侧面开放，保持花瓣不掉落。需要在制作过程中充分利用蛋糕上下两层檐口的位置，让每一个花瓣均匀地从檐口借力，再加上食材自身的黏性，完成作品。

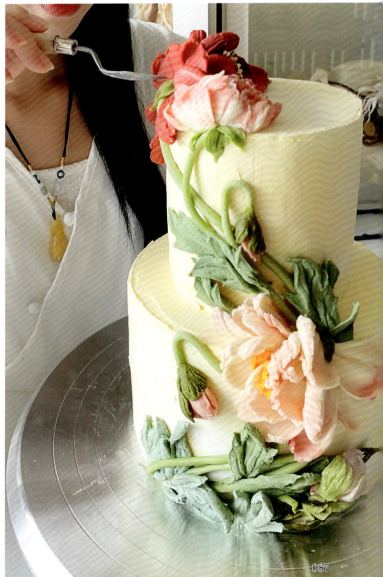

虞美人蛋糕

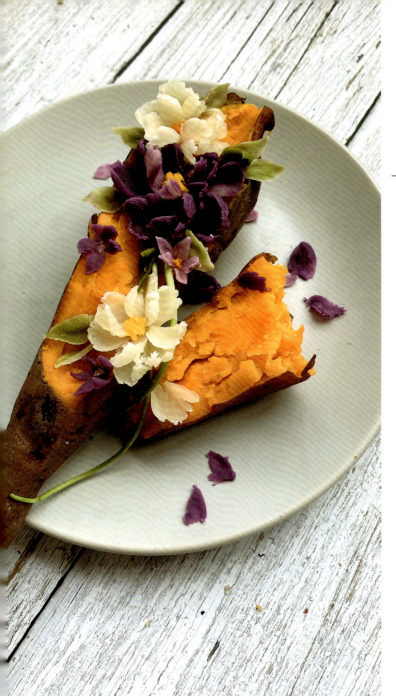

14

一叶扁舟冉冉香

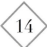

习惯了在面包上做刮刀画,那日看到盘子里掰开的红薯,像艘小船的形状,突然就来了灵感。用土豆和紫薯泥做的花,放置在红薯做的"船"上,非常有趣!用最普通的乡土食材,营造出浪漫的意境——一叶扁舟载满花香……

15 花嫁

婚礼主题蛋糕。与普通蛋糕不同的仍是花朵位置在蛋糕侧面。浅蓝色的蛋糕背景色笔者非常满意,遗憾的是花朵颜色略微有些杂乱,下次将色彩统一些可能会更好。

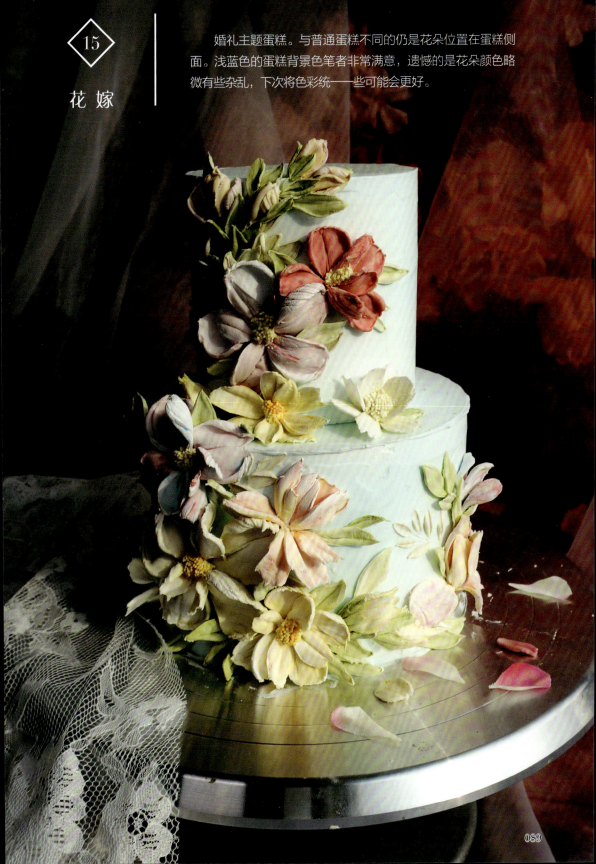

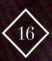

16 绽放

笔者非常喜欢的一个另类蛋糕作品！这种像泥土一样的灰褐色在蛋糕里比较少见，它的原材料是在豆沙霜中加入了很少量的巧克力，呈现出浅浅的灰褐色。制作的过程中，感觉不像是在做一个蛋糕，更像是在完成一件雕塑作品——泥土中绽放的高级感。

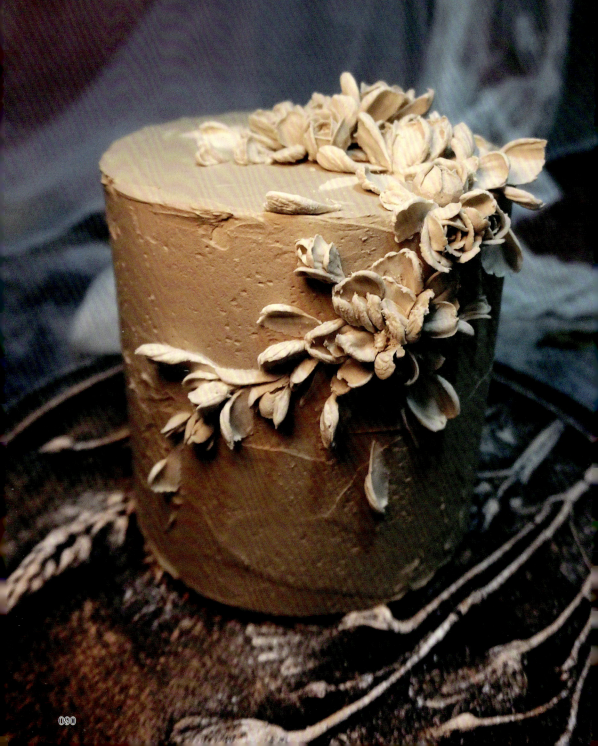

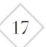

并蒂莲

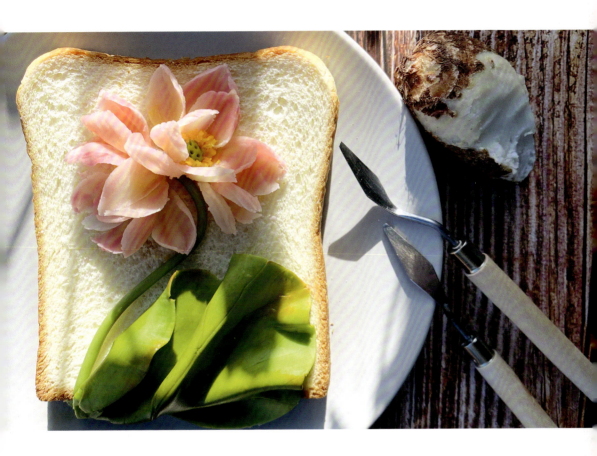

 并蒂莲属莲花科，它一茎产生两花，花各有蒂，是荷花中的珍品，其生成的几率仅约十万分之一。

 刮刀画这种艺术形式，非常善于表现形态自然、不规则的花瓣形态，但对于荷花这样花瓣十分规整的花型，就有些难度。在制作过程中要尽量避免使用本书前文提到的"扇形法"，尽量使用"圆弧法"，避免花瓣开裂。

上篇：食品刮刀画

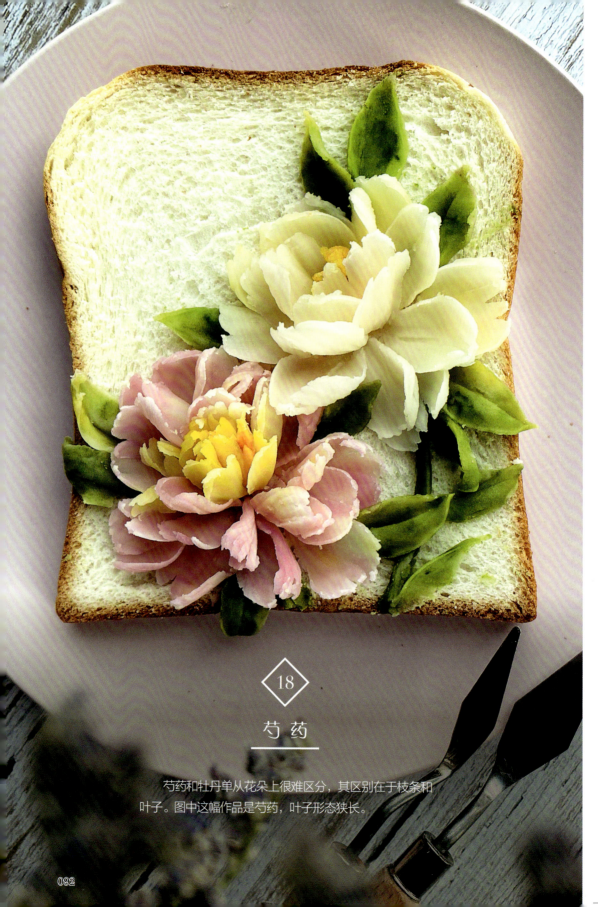

18 芍药

芍药和牡丹单从花朵上很难区分,其区别在于枝条和叶子。图中这幅作品是芍药,叶子形态狭长。

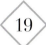

鸢尾

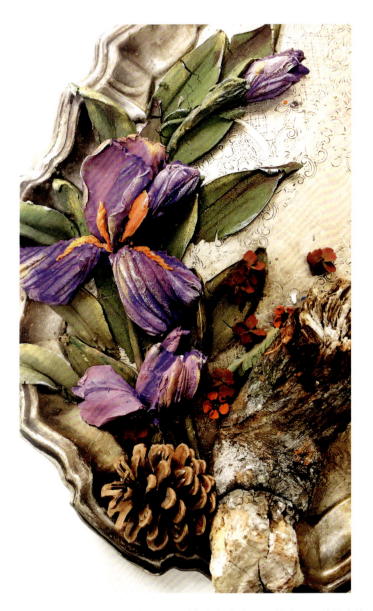

　　托盘中的刮刀画作品。将刮刀画制作在餐盘中,可以应用于菜品盘饰,装饰性很强、制作快捷、且不浪费原材料(与食品雕刻相比)。
　　图中搭配枯树干、干松果等,营造一种"枯树逢春"的感觉。

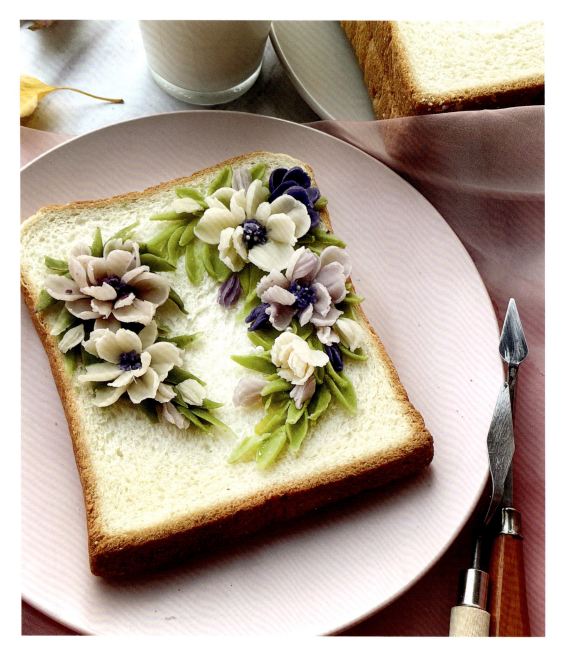

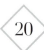

冬日主题吐司

采用白、深蓝、浅紫等冷色系,体现冬日主题。整体环绕成为一个"心形"。

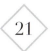

清 丽

　　网络爆款视频中的原创作品,拍摄这幅作品制作过程的单个视频,播放量超过4000万次。

　　这幅作品的花形并不难,难点是让如此纤薄的花瓣可以互相借力支撑起来,呈现出花朵的造型而不塌陷。

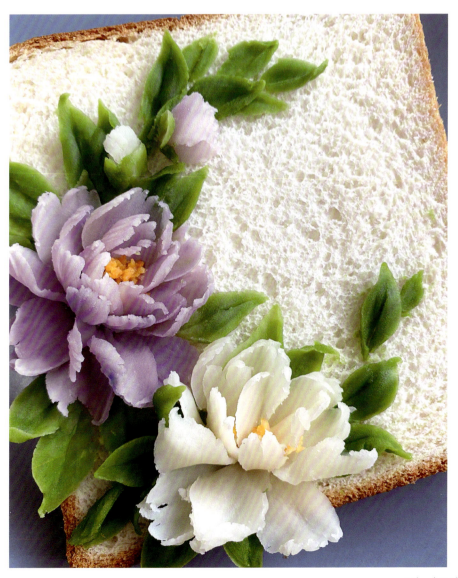

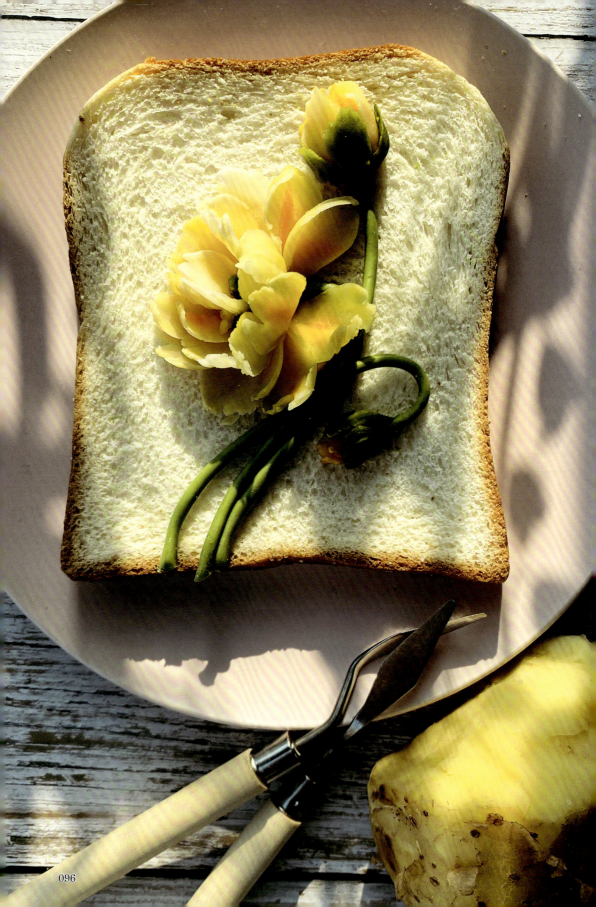

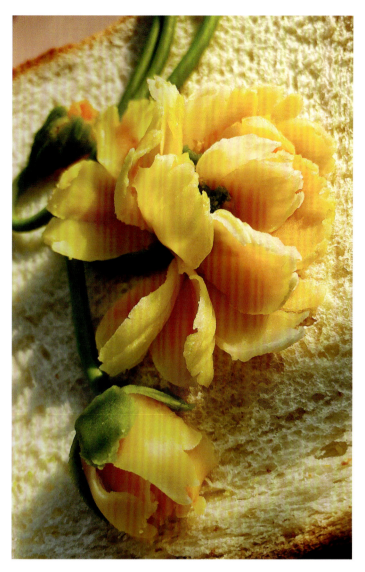

花 开 待 君 来

　　虞美人象征着生离死别。与它相关的传说是霸王别姬，虞姬在死后，墓上长出了一种草，茎软叶长，无风自动，像一个美人在翩翩起舞，民间传说这是虞姬所化，于是就把这种草称为"虞美人"。但笔者不希望那么伤感，死亡只是一个阶段的结束，并不意味着永别，或许在另一个时空，还会重逢。因此特地做了暖黄色的虞美人，阳光下摇曳闪烁，明媚动人。

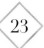

包子绣球

　　包子绣球，并不是绣球花的一个品种，而是因为图中两朵绣球花的中间，各有一个包子，是真正的包子哦。

　　当时想做绣球花，但是直接在平面上做不够立体，体现不出绣球那种一大簇蓬松的感觉。有天早餐正好在吃包子，突然就有了灵感：把包子放在盘子里，表面抹一层豆沙，再做出很多个小花瓣，分别固定在包子上（由于包子表面有一层豆沙，所以能直接粘住），慢慢的，绣球的样子就出来了……中间白色的小花蕊是可食用糖珠，直径2mm那种，最小的。

　　最后做叶子和花茎，叶子还好，用豆沙很容易做。但花茎却怎么也做不好。因为包子太鼓了，豆沙做的花茎会塌下去，衔接不上。最后，从花瓶里抽出两支康乃馨，剪下来康乃馨的花杆……所以花杆看起来很逼真，因为，它本来就是真的！

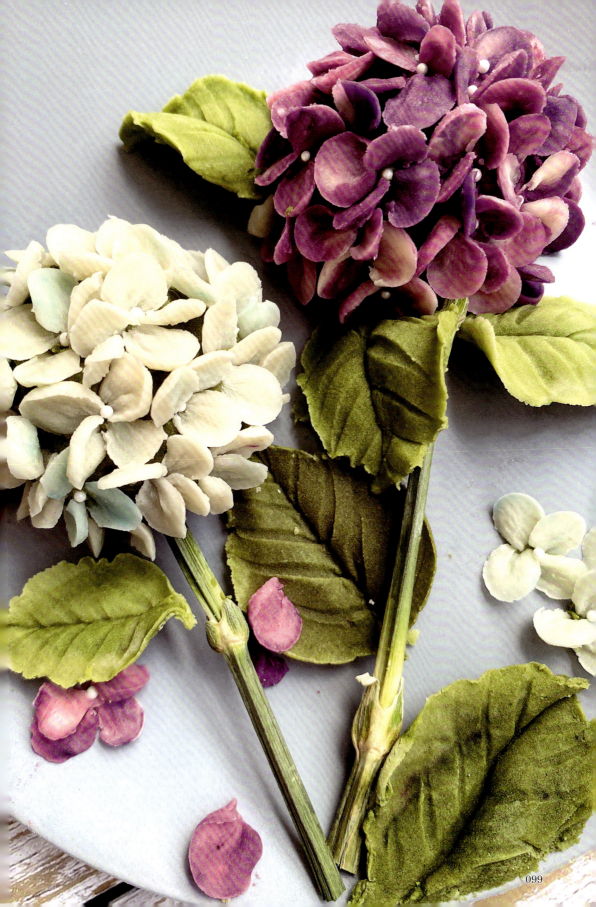

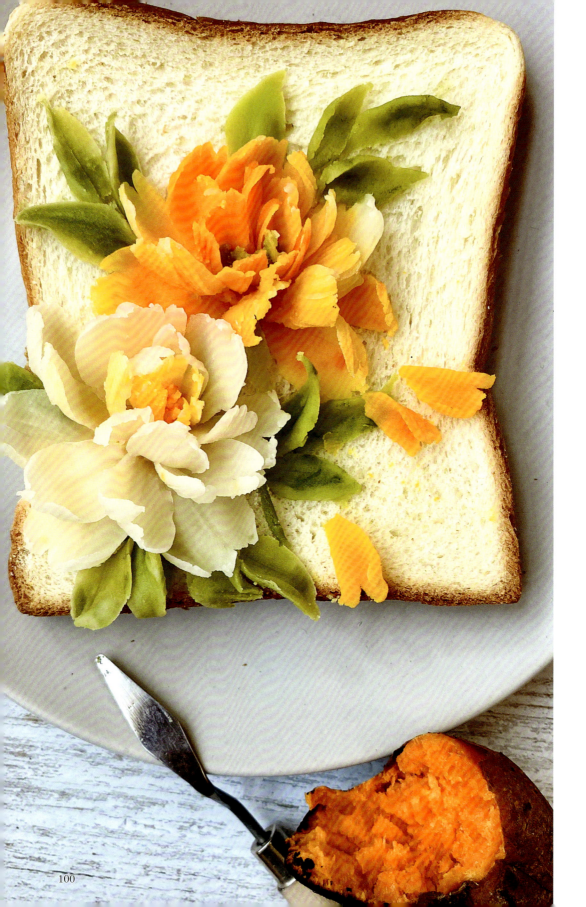

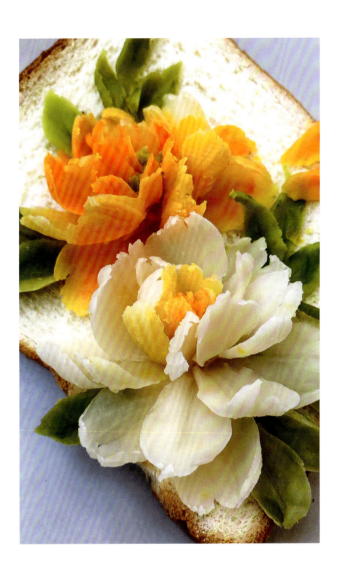

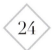

半糖 MOJITO

这个作品总让人想起周杰伦的新歌《mojito》，热烈的、明朗的、微醺的古巴风情。烤红薯金黄的色调让人很有食欲，食材健康没有太多的糖分。

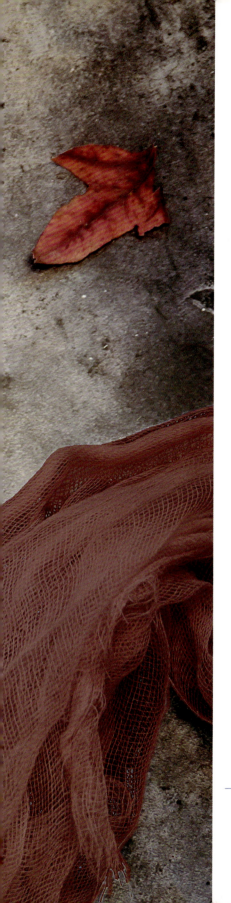

下篇

艺术品刮刀画

XIAPIAN

YISHUPIN GUADAOHUA

雕塑膏

艺术品刮刀画中使用的材料是刮刀画专用的"雕塑膏"。雕塑膏分为两种：矿物雕塑膏和奶油雕塑膏。

矿物雕塑膏主要成分是"天然矿物泥""石粉"等，质量较重，有细微的颗粒感，质感粗糙复古，是制作艺术品刮刀画的理想材料。

矿物雕塑膏有多种颜色供选择，创作者可以直接将已有的颜色混合得到新的颜色，也可以加入丙烯颜料调色，但丙烯颜料不能加太多，否则材料会变稀不好成型。

用矿物雕塑膏完成的作品，自然风干即可。比较轻薄的作品完全干燥需要1~2天，较厚的作品需要3~5天。风干后作品坚硬且有一定韧性，不容易损坏。也不用担心防潮和褪色的问题，是可以永久保存的艺术品。也可以做成具备使用功能的家居日用品。

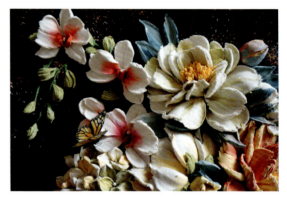

矿物雕塑膏作品

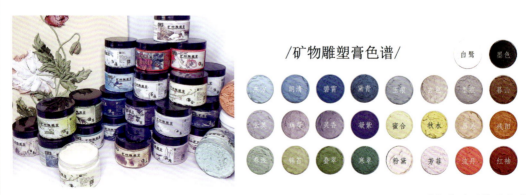

不同颜色的矿物雕塑膏

奶油雕塑膏的主要成分是树脂，重量很轻，同体积奶油雕塑膏的重量是矿物雕塑膏的五分之一，价格也比较低。奶油雕塑膏表面绵密细腻，制作的成品轻盈光滑，其质感很像奶油，只是不可食用。奶油雕塑膏的缺点是比较粘刮刀，初学者较难掌握，适合刮刀画技法熟练的创作者使用。

奶油雕塑膏只有白色，使用时需要加入颜料调色（浓缩色精、丙烯等各种颜料均可）。干燥时间比矿物雕塑膏短，一般的作品1天之内都可以完全干燥，表面干燥定型只需要1小时左右。奶油雕塑膏风干后有一定韧性，但质地较软，用力撕扯会损坏；防水效果一般，需要涂上保护剂才能起到防水作用。

奶油雕塑膏作品

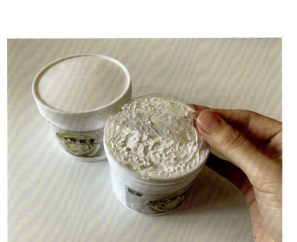

奶油雕塑膏

工具
辅料

调色纸（刮板）

艺术品刮刀画中仍然可以用塑料磨砂板作刮板，但是由于要经常清洗刮板，一次性的调色纸会更加方便。市面上有很多不同品牌的调色纸，区别不大，都可以使用。为防止刮刀刮取时把纸张带起来，可以在调色本翻开的一侧夹上小夹子。

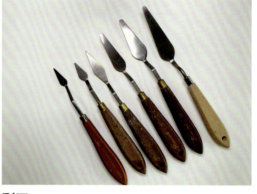

刮刀

艺术品刮刀画中用的刮刀种类比食品中更多，尺寸更大。凤凰5#是最常用的必备款。凤凰7#和凤凰8#是制作稍大花型常用的刮刀。10#和12#适合大面积打底时涂背景使用。在制作非常精致的小花以及制作刮刀画饰品时，华虹024#依然是首选的刮刀。

桌面垫子

2~3mm厚的海绵纸，平铺在桌面上，防止雕塑膏把桌面弄脏。也可以使刮取时手感更好。

画板/画框

制作艺术装饰画的底板，可以使用现成的画框，也可以用实木底板。用实木底板时，厚度最好在1cm以上，太薄容易变形，尤其是气候干燥的地区。

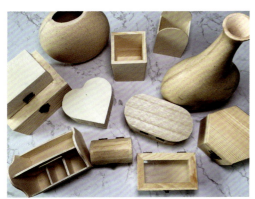

木配件

各种不同形状的木配件，用于制作刮刀画家饰。在各大购物平台上可以买到，也可以根据需求定制。其材质为实木、三合板或木屑压制板，表面无漆，雕塑膏可以牢牢地黏在上面。

装饰液

刮刀画专用的装饰液，黑色和白色主要用来画出半立体的装饰花纹，绿色用来制作花茎。12小时自然风干，风干后牢固结实，可以用丙烯颜料、油画颜料等着色。风干后比湿润时的体积有略微收缩。

油画颜料

用于给完成的刮刀画作品上色。少量多次的刷涂，可以轻松实现渐变效果。白色油画颜料用于给画面提亮高光，覆盖力强。油画颜料是油性的，干燥时间较长，薄涂情况下一般需要2~7天完全干燥，在干燥前要保护好画面不被碰坏。

丙烯颜料

用于大面积给雕塑膏上色，或直接加入到雕塑膏中调色，将丙烯颜料和雕塑膏混合均匀后即可使用。用丙烯调色后的雕塑膏会稍微变稀，所以丙烯不能加太多。

白乳胶
市面上有多种品牌的白乳胶供选择，建议选用比较浓稠、粘接力强的白乳胶。

仿真花蕊
选择直径1~3mm的仿真花蕊。1mm的适合樱花、梅花这样的小型花朵；2mm的适合大多数花；3mm的适合直径10cm以上的大花。银色、珠光色的特殊花蕊适合做家居饰品使用。

黏土
黏土是一种可塑性非常好的手工材料，很适合与刮刀画相结合使用。在艺术刮刀画作品中，黑色的超轻黏土使用频率最高。选择黏土时要选回弹率低（俗称膨胀度小）的黏土，这样的黏土干燥后，能最大程度地保留细节。

海绵
用于给艺术品刮刀画上色，可以实现自然随意的肌理效果。粗孔和细孔海绵分别有不同的作用，粗孔的海绵使用频率较高。

毛笔
建议选择"平头猪鬃毛笔"。平头毛笔适合大面积上色，猪鬃毛较硬，容易将油画颜料拍散，方便做出渐变效果。

珍珠配件
仿钻、珍珠等小的装饰物，用于点缀作品。要尽量选择"平底珍珠"和"平底钻石"，这样底面粘接面积大。

闪光胶

用于作品完成后的装饰点缀。图为美国ranger stickles装饰胶，有几十种不同的颜色，装饰效果好。国内也有各种金葱胶可使用。

弯头镊子

夹取装饰物或给画面做细节调整，要选择弯头带尖的镊子。

酒精胶

是一种快干胶，用于粘珍珠等装饰物。

保护剂

涂在完成的作品表面，可以起到保护和防水作用。图片中间为帕蒂格亮光油，有亮光、哑光、防水等多种效果可选择。

涮笔筒

将用完的刮刀放在涮笔筒中稍微浸泡一下，再用纸巾擦拭，就可以轻松将刮刀上的雕塑膏清理干净。由于刮刀普遍不如毛笔那么长，所以小的方形笔筒更好用。尽量避免选择口径太大的圆形涮笔筒。

喷壶

装清水，喷在雕塑膏上与之混合，可以使雕塑膏变湿润。喷在未完成的作品表面，减缓作品风干时间。

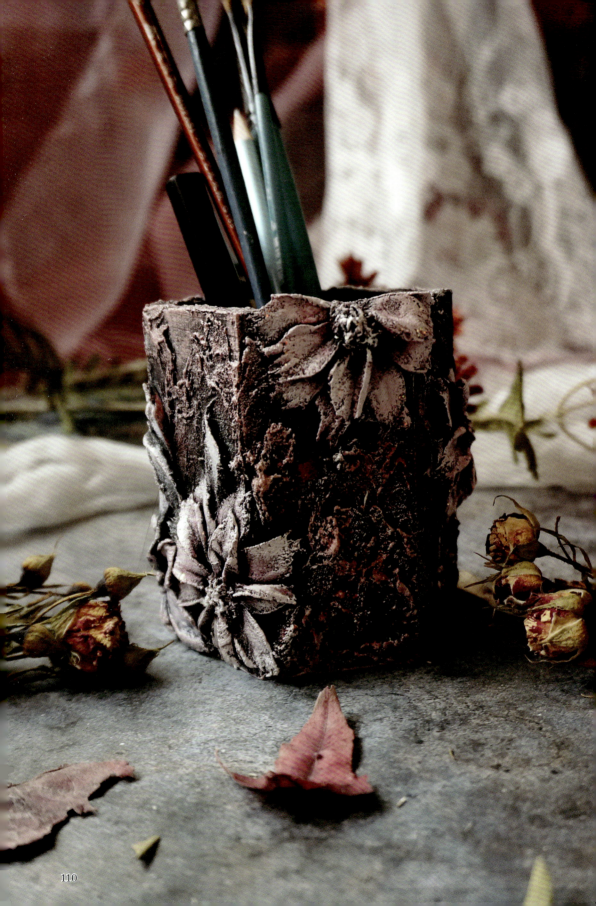

油画风波斯菊笔筒

尺寸：8cm×10cm×10cm（对边*对角*高度）

材料：凝石香矿物雕塑膏—墨色

刮刀型号：华虹#024或小尖头刮刀

主要技法：三棱法、平压

其他材料工具：木坯笔筒、丙烯颜料、调色纸、毛笔

Step 1： 准备好木坯笔筒，把表面用干毛刷清理干净，使表面没有浮尘。

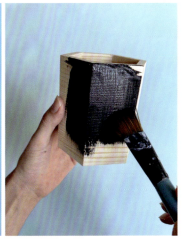

Step 2： 将笔筒表面均匀的涂上黑色丙烯颜料。

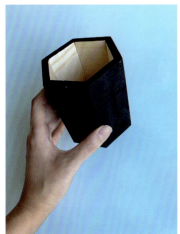

Step 3： 笔筒上边缘的位置也涂色，内部可以保留木纹底色，也可以全涂黑。

Step 4： 用华虹024#或者凤凰2#刮刀，用"三棱法"刮取黑色雕塑膏。

下篇：艺术品刮刀画

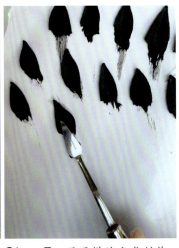

Step 5: 将刮取完成的雕塑膏"平压"在调色纸上，制作如图花瓣。

Step 6: 花瓣的形状是水滴形，尖头较厚，圆头较薄且形状不规则。

Step 7: 用同样的方式制作30~40个花瓣，在调色纸上晾至半干（表面干燥，内部柔软的状态，大约需要20~30分钟）。

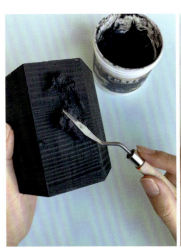
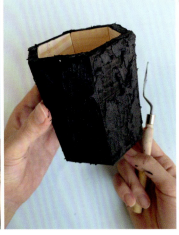
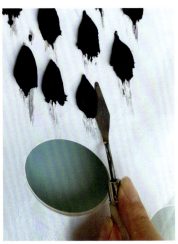

Step 8: 取黑色雕塑膏，不规则地抹在笔筒表面。不必将笔筒全部覆盖上雕塑膏，露出木坯的黑色也不会影响效果。

Step 9: 利用雕塑膏本身的质感做出不平整的表面效果，让笔筒表面像树皮一样凹凸不平，有肌理感。此处可以发挥创意，做出自己喜欢的纹路。

Step 10: 用刮刀把半干状态的花瓣从调色纸上取下来。取的时候要注意刮刀紧贴调色纸，不要破坏花瓣的形状。

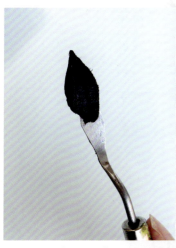

Step 11： 花瓣从调色纸上取下来的样子。刮刀尖头和花瓣比较尖的那一端相对应，也就是靠近花心的一端。这样的方向有利于组合花瓣。

Step 12： 趁笔筒上的雕塑膏还没有干燥，将花瓣放在笔筒上合适的位置。

Step 13： 再用刮刀把花瓣的尖头往下按压，使花瓣更牢固。由于花瓣下面的雕塑膏是湿软的，所以不需要涂胶就可以固定好（如果笔筒上的雕塑膏已经完全风干了，就需要涂白乳胶来粘花瓣）。

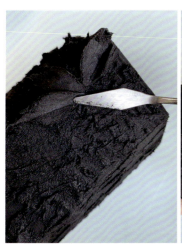

Step 14： 用同样的方式将其余的花瓣从调色纸上取下来，放射状排开（注意不要一次性把所有花瓣全取下来，容易变干）。

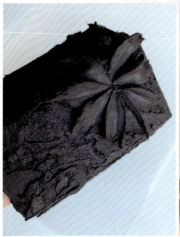

Step 15： 用8~10片花瓣完成波斯菊的第一层。在摆放花瓣的过程中要注意角度不要向同一方向旋转歪斜，防止做成"大风车"。

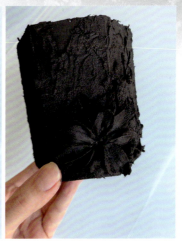

Step 16： 取调色纸上比较偏小的花瓣做第二层。花的形态可以灵活调整，不必规规矩矩。

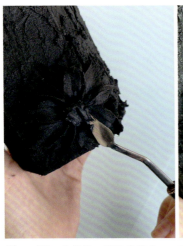

Step 17： 完成第二层的花瓣后，用刮刀取一小团黑色雕塑膏，大约直径1cm，放在花朵中间。

Step 18： 用刮刀尖端向上挑，把中间的雕塑膏挑出很多小毛刺，作为波斯菊的花蕊。一朵简单的波斯菊就完成了。

Step 19： 在其他的位置再做几朵不同形态的花朵，有大有小，有整朵也有半朵。

 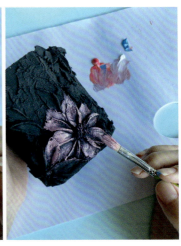

Step 20： 塑形部分全部完成，等待24小时后雕塑膏完全晾干。

Step 21： 用丙烯颜料给花瓣上色，此处最好采用比较硬的猪鬃毛笔，尽量不要用细软的狼毫笔。

Step 22： 丙烯颜色：金属蓝+金属红+少量钛白，也可以根据自己的喜好上色。

Tips

要避免把颜料涂得特别厚，花瓣表面凹凸不平的缝隙中要保留原来的黑色底色，这样才更有层次感和立体度。

Tips

毛笔上不能蘸取太多颜料，否则会聚集成坨。毛笔蘸取颜料后，可以在调色纸上拍打几下再使用，这样颜料会更薄更均匀。

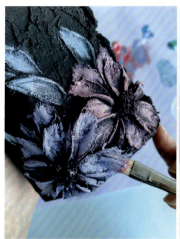

Step 23： 旁边的花朵采用同样的上色方法，但颜色稍作变化。

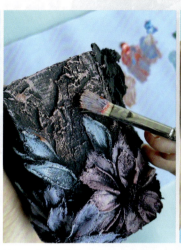

Step 24： 背景的部分用生褐色或者赭石，加入少量白色，用猪鬃笔在表面轻轻扫过去。

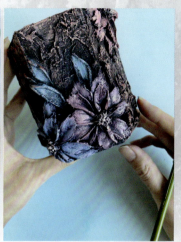

Step 25： 第一遍颜色整体完成。静置十几分钟，等第一遍颜料完全晾干再进行第二遍上色。

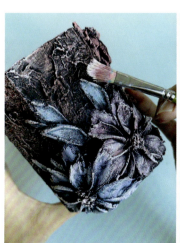

Step 26： 猪鬃笔表面蘸取少量钛白色丙烯颜料，在笔筒表面最突出的位置轻扫，加强高光。

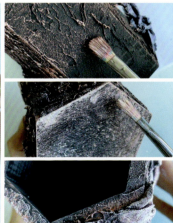

Step 27： 笔筒的背面、侧面、底面、上边缘的位置也是同样的上色方法。

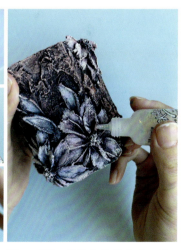

Step 28： 整体上色完成后，可以在重点位置点缀一些闪光胶、金粉或银粉。均匀的涂上一层保护剂，可以对作品起到保护作用。

下篇：艺术品刮刀画

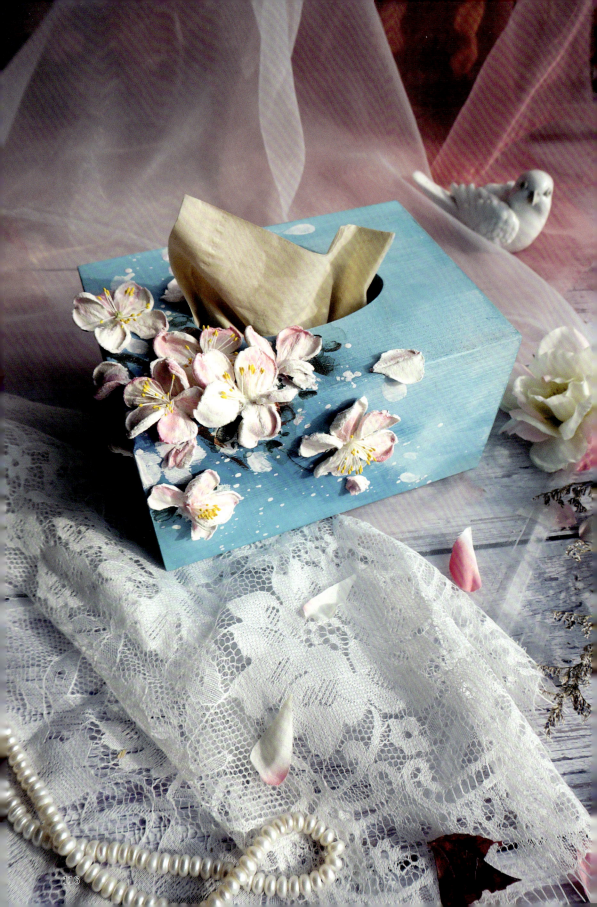

浪漫樱花纸巾盒

尺寸：16.5cm×11.5cm×8.5cm（长*宽*高）
材料：凝石香矿物雕塑膏——芳菲、白鹭
刮刀型号：华虹024#
主要技法：圆弧法、侧压
其他材料工具：木质纸巾盒、丙烯颜料、仿真花蕊、镊子、剪刀、毛笔

扫码观看作品短视频

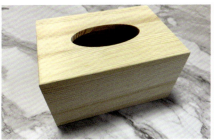

Step 1：将未上漆的木质纸巾盒表面清理干净，不要留有粉屑。

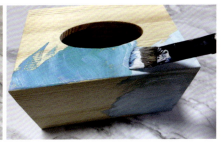

Step 2：用丙烯颜料涂底色，图中使用的是湖蓝加少量土黄。纸巾盒的四周和底面都涂上颜色。

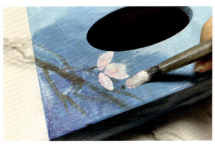

Step 3：用尖头毛笔蘸取钛白色丙烯颜料，毛笔尖端蘸取少量粉色，在纸巾盒上点出樱花花瓣。

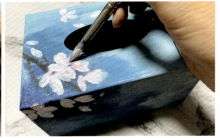

Step 4：花瓣有密有疏，"疏可跑马，密不容针"，切忌均匀分布。

Step 5：取"芳菲"和"白鹭"两种颜色的矿物雕塑膏，放在一次性调色纸上，用刮刀把表面整理平整。

Step 6：用华虹024#刮刀左刮，使用"圆弧法"做出半个花瓣。

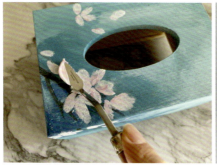

Step 7： 将刮好的花瓣"侧压"到纸巾盒上。不用担心会遮住已经画好的底色，压在已画好的花瓣上也没关系。

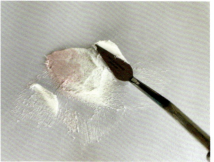

Step 8： 刮刀换成右侧刮取，同样使用"圆弧法"，做出另外半边花瓣。

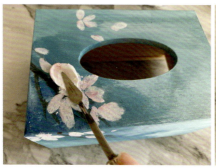

Step 9： 在纸巾盒上与之前的半个花瓣组成一片完整的花瓣。

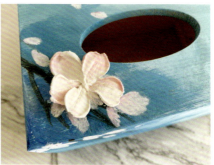

Step 10： 做出5片花瓣组成一朵完整的樱花。后面三瓣可能不方便按压，容易把之前做好的花瓣弄坏，可以使用"刮板法"，先把花瓣在刮板上做好，再用刮刀倒取，放在纸巾盒上。

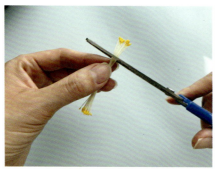

Step 11： 取一束仿真花蕊，前端留出1cm剪断。由于樱花花朵比较小，最好选择直径1mm的花蕊，效果更逼真。

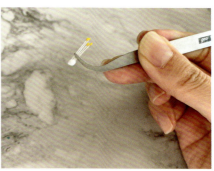

Step 12： 用镊子夹取一小束花蕊，尾端蘸取适量白乳胶。

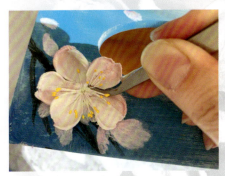

Step 13： 将花蕊粘在樱花中心。如果花蕊不容易粘住，可以在5片花瓣中间加一小团浅绿色雕塑膏，再把花蕊插进雕塑膏中。

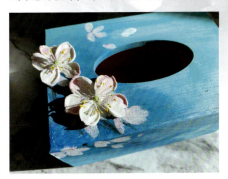

Step 14： 做出多个樱花，形态各不相同。有些花瓣不容易和纸巾盒粘接牢固，可以在纸巾盒上涂一些白乳胶，再把花瓣放上去，等白乳胶干了之后会非常牢固。

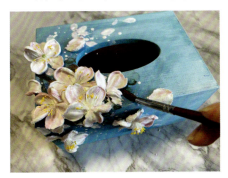

Step 15： 最后用毛笔和丙烯颜料给画面进行细节加工，加入一些枝干和花瓣。必要时可以给作品涂一层哑光清漆或光油，起到保护作用。

欧式复古纸巾盒

尺寸：19cm×10.5cm×9cm（长×宽×高）
材料：装饰液
其他材料工具：丙烯颜料、毛笔、海绵、装饰物

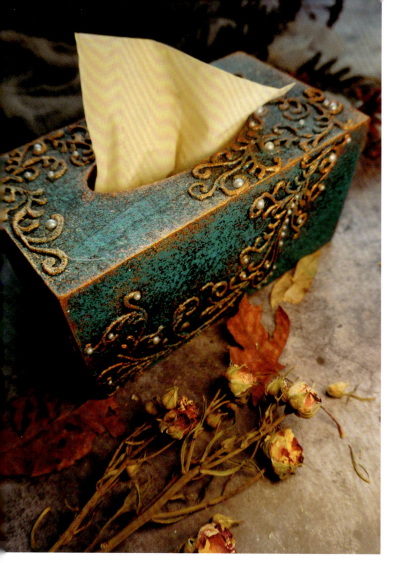

扫码观看作品短视频

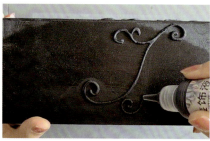

Step 1： 将木坯纸巾盒表面用黑色丙烯颜料全部涂黑。待丙烯颜料干燥后，用黑色装饰液在纸巾盒表面挤出花纹。先挤出最重要的主干花纹，每两条花纹的衔接点要过渡自然顺畅，避免形成90°角的衔接。

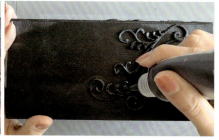

Step 2： 在主干花纹中间的空隙处增加小的花纹。每条花纹的路径都是由外向内，即从尖端开始，最后连接到主干上。

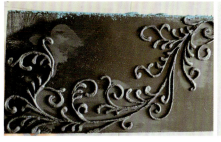

Step 3: 在制作花纹的过程中，如果有不满意的地方可以在未晾干时用刮刀挑去，因为底色和装饰液都是黑色，所以更改后不用担心留下痕迹。做好的花纹在常温下晾干，大约需12小时。

Step 4: 取湖蓝色丙烯颜料，加入少量土黄，用刮刀调和成蓝绿色。

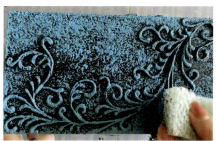 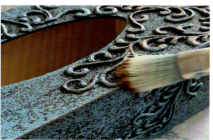

Step 5: 用海绵蘸取调好的丙烯颜料，拍打在纸巾盒表面。要上下拍打而不是来回涂抹。花纹的缝隙中会自然留出原有的黑色，非常复古。

Step 6: 用毛质比较硬的猪鬃油画笔蘸取古铜色丙烯颜料，在花纹表面轻刷。少量多次的涂抹，慢慢就会呈现出金属效果。

Step 7: 纸巾盒的边缘棱角处也要涂一些金属色丙烯，模拟老物件经久磨损后的样子。

Step 8: 最后在花纹中点缀珍珠饰品。建议使用手工专用的半圆珍珠，底面是平的更容易粘住。粘珍珠使用酒精胶、亚克力胶、502等（白乳胶用来粘光滑的物件时效果不理想且干燥比较慢）。
作品完成后可以喷一层清漆或涂上透明保护剂，防止磨损和掉色。

Tips

调色的过程中不要加一滴水。加水会使颜料变稀，上色时容易流进花纹的缝隙里。

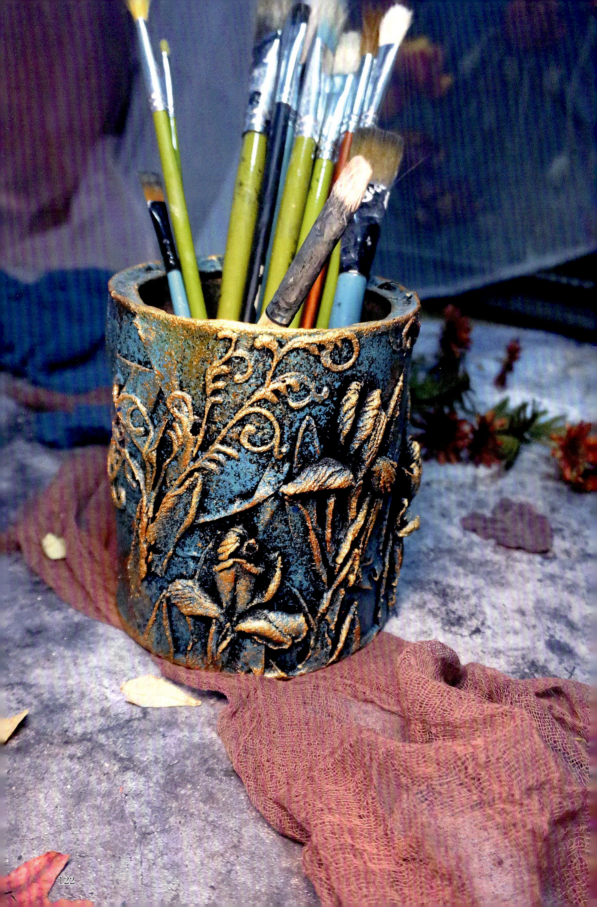

风情鸢尾置物罐

尺寸：13cm×15cm（直径×高度）
材料：凝石香矿物雕塑膏-墨色、装饰液
刮刀型号：华虹025#、凤凰5#
主要技法：三棱法、扇形法、侧压
其他材料工具：奶粉罐、报纸、白乳胶、丙烯颜料、海绵、毛笔

扫码观看作品短视频

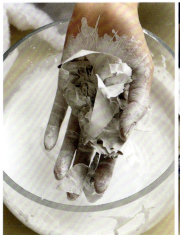

Step 1： 将白乳胶和水1:1混合（若白乳胶太稀则水量减少），报纸撕成手掌大小的小块，在调好的乳胶中浸湿并快速取出。

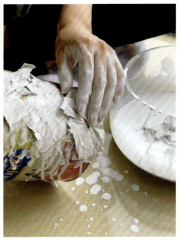

Step 2： 把报纸贴在事先准备好的罐子上。图中用的是奶粉罐，也可以用茶叶罐等。罐子材质不限，木质、金属、玻璃等均可。

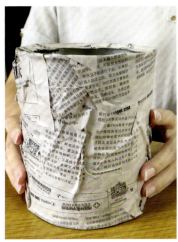

Step 3： 报纸表面的褶皱要保留。罐子底部也全部贴好报纸，罐口的位置包好报纸并向内折叠收口。贴好报纸的罐子放在阴凉通风处晾干，需要24小时以上完全干燥。

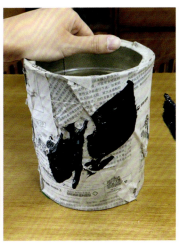

Step 4： 用黑色丙烯颜料给罐子涂色，将所有报纸贴过的位置全部涂黑。包括报纸的褶皱里，也要细致地涂上黑色。

下篇：艺术品刮刀画

Tips

制作鸢尾花，先要了解鸢尾花的结构：三片直立花瓣即旗瓣，三片下垂花瓣即垂瓣，旗瓣和垂瓣都是轮生的，所以从侧面看过去有时只能看到两片垂瓣。

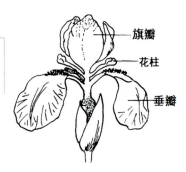

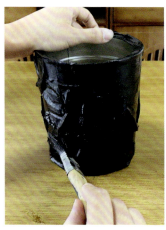

Step 5： 涂色完成的样子（丙烯颜料干燥速度比较快，大约十几分钟就可以晾干）。

Step 6： 用华虹025#刮刀，采用"三棱法"刮取黑色雕塑膏。

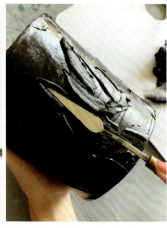

Step 7： 将"三棱法"刮取的雕塑膏"平压"在罐子上。注意要先做位置靠上的叶子，再做下面的。

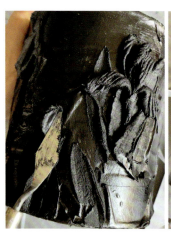

Step 8： 用凤凰5#刮刀采用"扇形法"刮取黑色雕塑膏，侧压在罐子表面，做出第一个鸢尾花瓣。

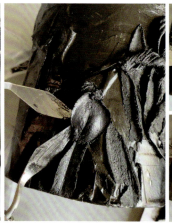

Step 9： 直立向上的花瓣共有3片，另外两片使用"刮板法"制作，三片花瓣向内扣，花瓣根部固定在罐子上。

Step 10： 下垂的花瓣一般比直立的旗瓣更大一些，花瓣向下翻垂。垂瓣做2~3片，可以用白乳胶固定。

Tips

这时的作品看起来漆黑一片，很丑，千万不要嫌弃它，因为上色后效果会很惊艳。

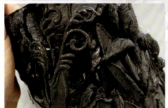

Step 11： 用黑色装饰液在罐子空白位置挤出花纹。花纹走向要和鸢尾花构图一致。

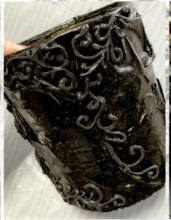

Step 12： 花纹走向也可以根据报纸的纹路来定。图中就是原本有一条斜向的褶皱，就把褶皱当做一个枝条，用装饰液在枝条上作画，像从空中延伸下来的藤蔓植物。

Step 13： 待罐子表面的雕塑膏完全风干变硬后，取湖蓝色丙烯颜料，用海绵蘸取颜料，在罐子表面拍打上色。

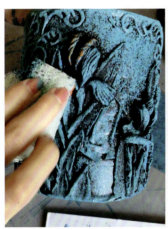

Step 14： 用海绵上色更加快捷简单，小朋友也能轻松掌握，而且上色的过程很有乐趣。如果没有海绵，用大的毛笔也可以替代。中间的缝隙保留黑色，这样才更有层次感。

Step 15： 等蓝色丙烯颜料完全干燥后，用猪鬃毛笔蘸取金色或古铜色丙烯颜料，轻轻刷在表面。

Step 16： 注意金色颜料不能一次性涂得太多，要少量多次，切忌把缝隙里也涂上金色。

下篇：艺术品刮刀画

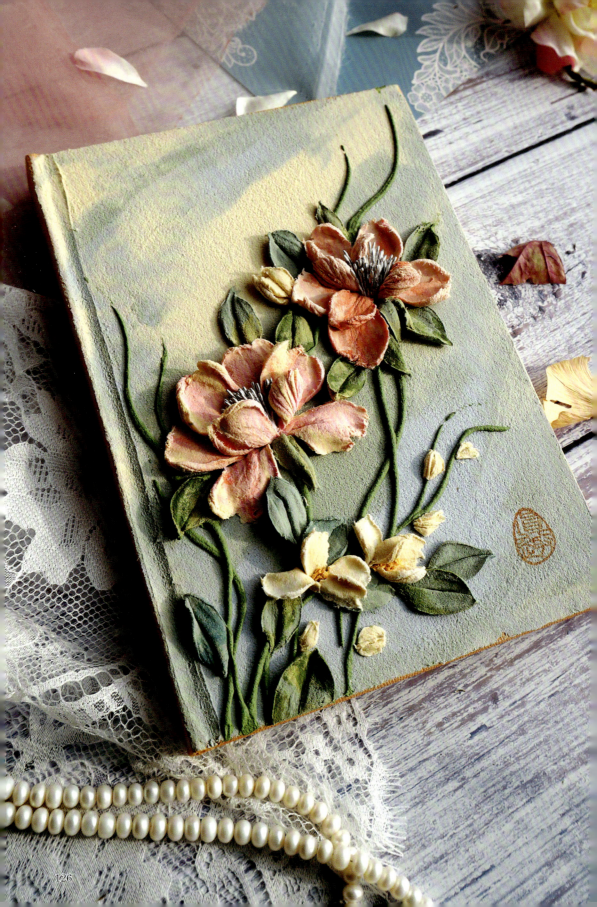

春风和煦记事本

尺寸：21.5cm×15.5cm

材料：凝石香矿物雕塑膏-春浅、云英、蜜合、芳菲、落英、锦苔、绿色装饰液

刮刀型号：凤凰5#、华虹024#或小尖头

主要技法：圆弧法、侧压、三棱法、叶脉压

其他材料工具：笔记本、仿真花蕊、剪刀、白乳胶、镊子

扫码观看作品短视频

Step 1： 准备一个硬面记事本，最好选择表面比较粗糙的，更容易和雕塑膏粘结紧密。不要使用表面是光滑塑料、金属等材质的记事本。

Step 2： 先用矿物雕塑膏在记事本表面做出背景色。图中使用的是蜜合、春浅、云英这三种颜色。在记事本表面均匀抹平，三种颜色之间会出现自然的过渡和肌理的变化。

Step 3： 底色完成，此时记事本表面均匀覆盖了一层雕塑膏。注意要把四周收好边，左侧的书脊位置的雕塑膏不能太厚，否则会影响记事本翻开使用。

Step 4： 取出蜜合、芳菲、落英三种颜色的雕塑膏，放在一次性调色纸上。三种颜色摆放的位置决定了花瓣的颜色变化，最靠上面的颜色就是花瓣边缘的颜色。用凤凰5#刮刀使用"圆弧法"刮取雕塑膏，刮刀上会呈现出半圆形的花瓣。

下篇：艺术品刮刀画

Step 5: 将做好的花瓣"侧压"在记事本上。如果不能确定位置可以事先用铅笔在记事本上画一个草稿。

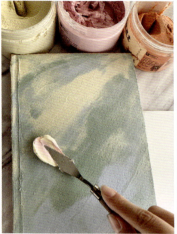

Step 6: 刮刀使用"圆弧法"反方向刮取,做出另外半片花瓣,完成一片完整的花瓣。

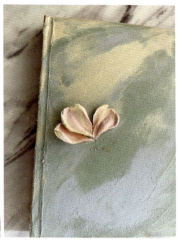

Step 7: 同样的方法做出多片花瓣,形态各不相同。在此过程中可以使用"刮板法":先把花瓣按压在刮板上,再转移到记事本上,更容易做出立体的花瓣。

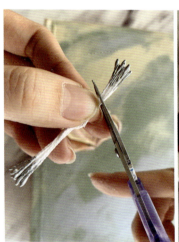

Step 8: 取银色仿真花蕊,对齐后剪出1cm左右的花蕊。

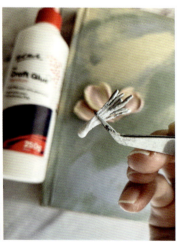

Step 9: 取一小束花蕊,用镊子夹住根部,蘸取适量白乳胶。

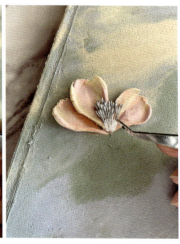

Step 10: 将花蕊分多次粘在花心的位置上。花蕊摆放完成后,白乳胶未干时不要碰到花蕊,待胶完全干燥就会变得非常结实。

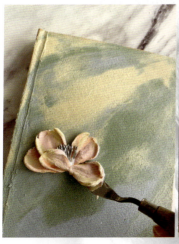

Step 11: 继续添加花瓣。因为记事本是日常使用的物件,所以表面的浮雕不适合做得太厚,花瓣的角度也要注意把控,不要将花瓣完全垂直向上。

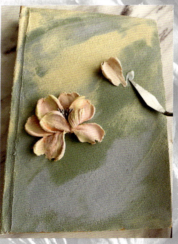

Step 12: 在右上方做出第二朵花。用刮板法做花瓣时,可以在底面涂上白乳胶,花瓣更容易固定。

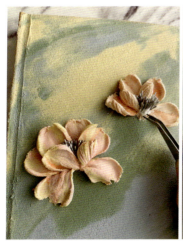

Step 13: 插在缝隙中的立体花瓣可以使用"双刀法"放置。花蕊若垂直向上,就需要剪得更短(0.8cm左右)。

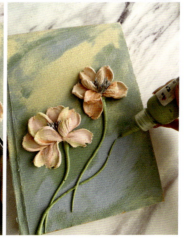

Step 14: 用绿色装饰液挤出花茎。这个步骤对于初学者比较难操作,可以先在调色纸上反复练习,再挤到正式的作品上。

Tips

抹平底色时刮刀要立起一定角度(30~60°),否则雕塑膏不容易抹平且会出现难看的划痕。

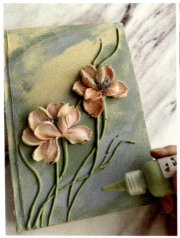

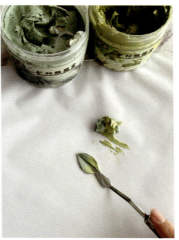

Step 15：花茎之间可以有交叉，整体有韵律感。如果在制作过程中对某条装饰液的线条不满意，可以等完全风干后用刮刀尖端挑去。

Step 16：取春浅、锦苔两种颜色的雕塑膏，放在调色纸上堆砌在一起。位置靠上的颜色就是最后叶子尖端的颜色。用华虹024#刮刀使用"三棱法"刮取雕塑膏，并用"叶脉压"按压在调色纸上。

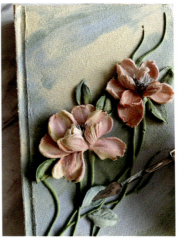

Step 17：两种同样的方法做出多片叶子。颜色有冷暖变化，冷色调的叶子加入了少量"黛青"颜色的雕塑膏。

Step 18：将叶子从调色纸上"倒取"下来，放在记事本上。为了固定更牢，可以用刮刀在叶脉的位置按压一下，让叶子和背景结合紧密，或者在叶子后面涂上白乳胶。

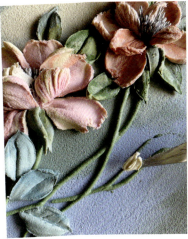 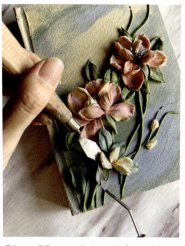

Step 19： 用小号刮刀采用"扇形法"刮取"蜜合"颜色的雕塑膏，纹路面向上，用在画面上做点缀的小花苞。

Step 20： 用蜜合的颜色，采用"扇形法"左刮，做出多片小花瓣，组成画面中的小配花。配花不能做的太大，避免喧宾夺主。

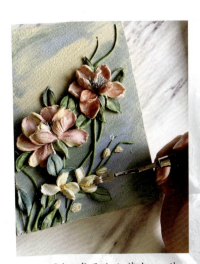

Step 21： 每朵小配花由3~5片花瓣组成，中间加入深黄色雕塑膏（图中颜色为"秋水"）做花心。最后进行细节调整、晾干。48小时后完全风干，涂上哑光保护剂。

下篇：艺术品刮刀画

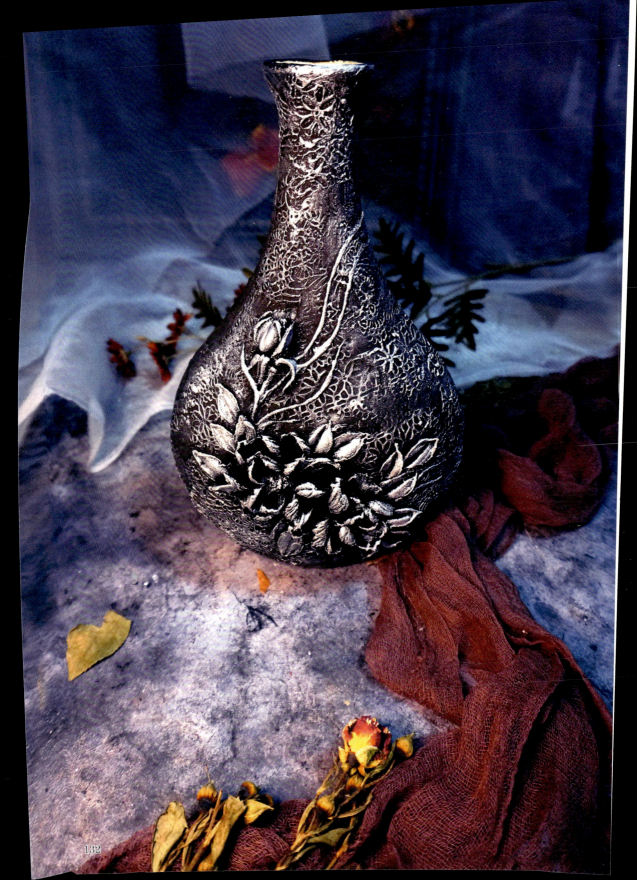

古典仿银花瓶

尺寸：17cm×9cm×27cm（长×宽×高）

材料：凝石香矿物雕塑膏—墨色、黑色超轻黏土、黑色装饰液

刮刀型号：华虹024#

主要技法：扇形法、侧压、

其他材料工具：花纹硅胶磨具、刮板法、叶脉压

擀棒、银色丙烯颜料、毛笔

扫码观看作品短视频

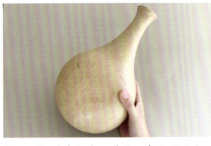

Step 1： 准备好木坯花瓶，表面用湿毛巾擦干净。

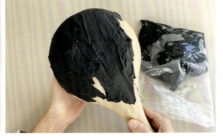

Step 2： 取黑色超轻黏土，用手指抹在花瓶表面。抹上薄薄一层即可，不需要抹得特别光滑。

Step 3： 先制作花瓶正面，防止黏土变干。这个过程要快速抹平，如果黏土表面风干了就无法制作下一步的花纹。

Step 4： 取表面有花纹的硅胶磨具，将模具放在花瓶表面，用擀棒擀平，使花纹嵌入更深。也可以用任何带有花纹的物件压制，如壁纸、树叶、带花纹的罐子等等。

Step 5： 将硅胶模具取下来，黏土上就留下了花纹。取下的时候动作要迅速，避免模具把黏土粘起来。

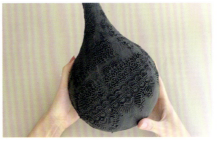

Step 6： 重复多次使用模具。先把花瓶正面压好花纹、晾干，再用同样的方法将背面做好。

下篇：艺术品刮刀画

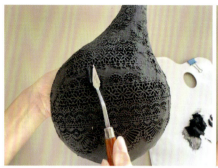

Step 7：用华虹024#刮刀采用"扇形法"刮取黑色矿物雕塑膏，"侧压"在花瓶表面，做出花瓣。

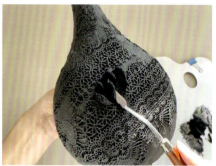

Step 8：继续做出更多花瓣，都使用"扇形法"，可以先压到刮板上再"转移"至花瓶上。

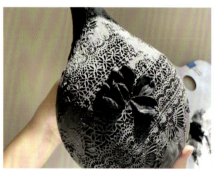

Step 9：本作品中的花型与本书上篇中的栀子花类似。

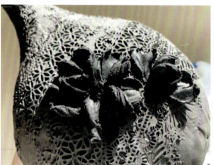

Step 10：做出两朵不一样的花型，并用"叶脉法"在刮板上做好叶子，放在花朵周围。

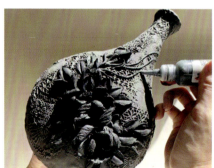

Step 11：用黑色装饰液挤出花茎和装饰性的枝条。

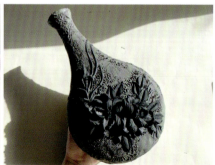

Step 12：古典花瓶塑形部分完成，静置24小时完全风干。

Step 13： 风干后，取银色丙烯颜料。用平头猪鬃毛笔蘸取少量丙烯颜料，并在调色纸上拍打均匀。注意此时颜料中不要加水，毛笔也要保持干燥。

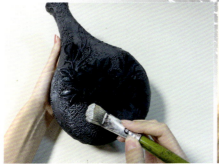

Step 14： 用毛笔在花瓶表面轻扫，使花纹凸出的地方薄薄覆盖一层银色颜料。

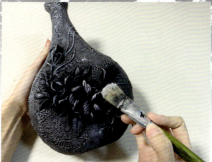

Step 15： 给立体的花朵部分上色时，毛笔只在表面刷色，不能深入到花瓣之间。

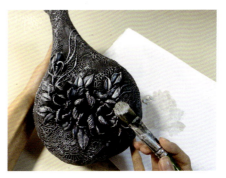

Step 16： 在第一遍颜料干燥后，再进行第二遍上色，直到达到预期效果为止。如果发现银色颜料涂得太多，可以用黑色丙烯将作品全部涂黑，再重新用银色上色。

艺术刮刀画图鉴

YISHU
GUADAO HUA
TUJIAN

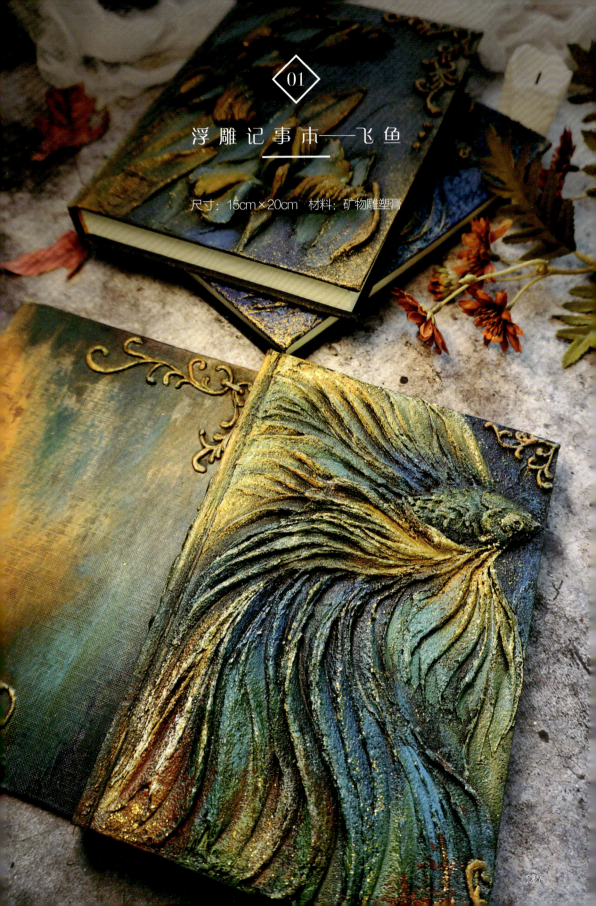

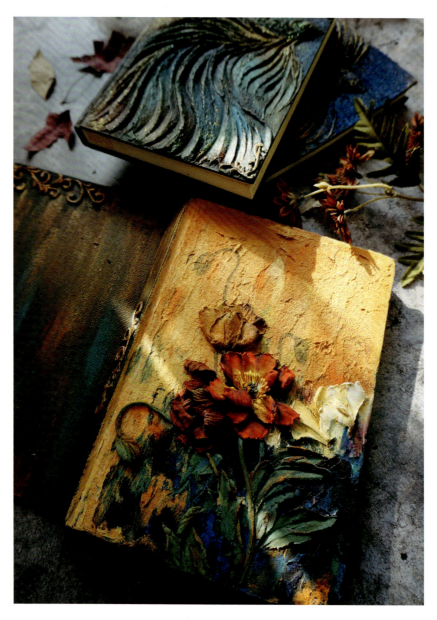

浮雕记事本——虞美人

尺寸：15cm×20cm　材料：矿物雕塑膏

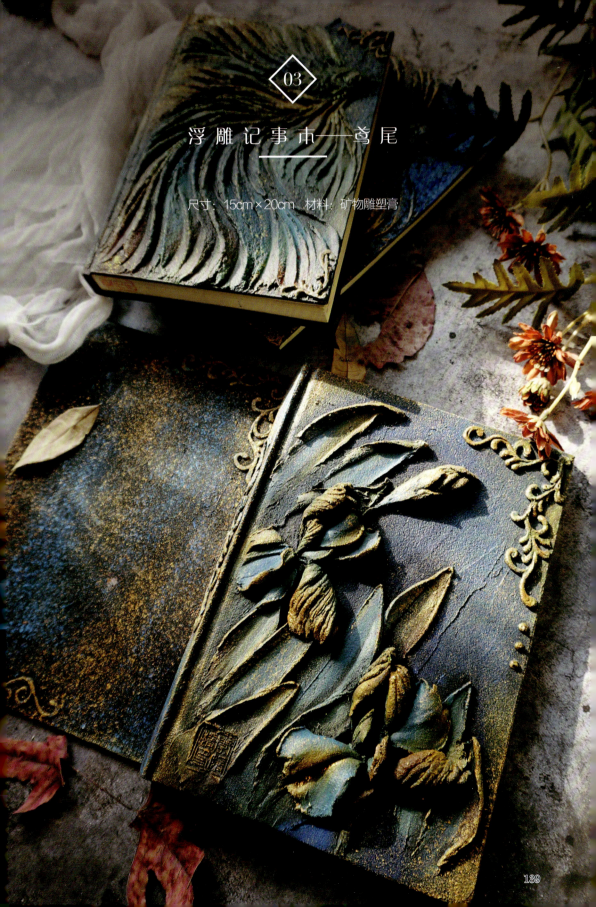

03 浮雕记事本——鸢尾

尺寸：15cm×20cm　材料：矿物雕塑膏

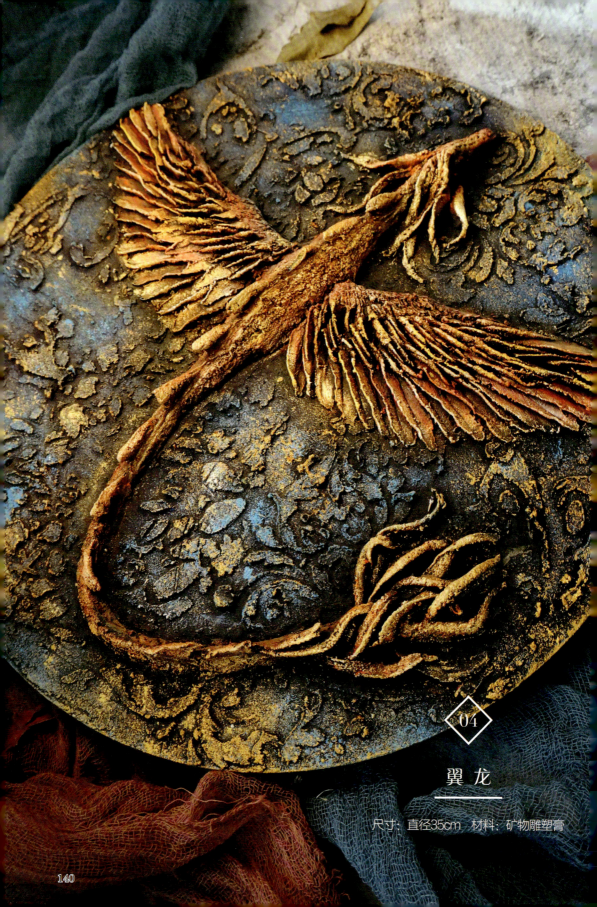

04

翼龙

尺寸：直径35cm　材料：矿物雕塑膏

暗黑系列作品

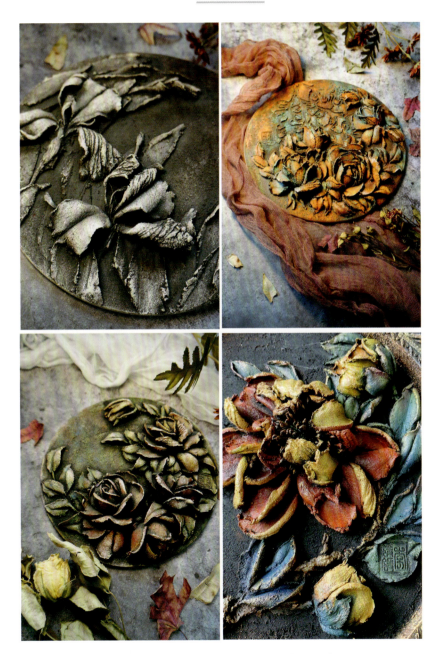

尺寸：直径25cm~35cm　材料：矿物雕塑膏

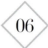

装饰戒指

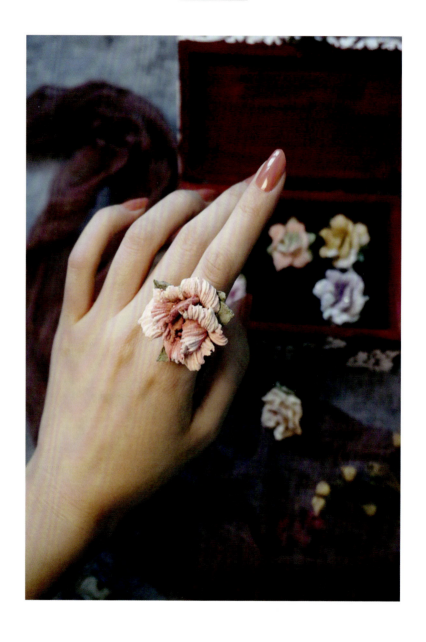

尺寸：直径3cm　材料：矿物雕塑膏

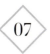

六角形复古首饰盒

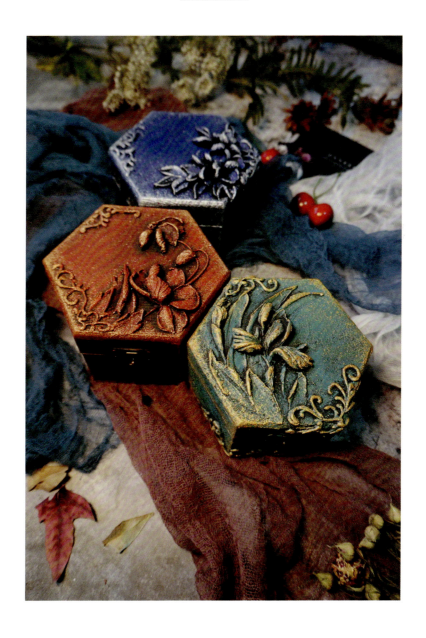

尺寸:12cm×10.5cm×6.8cm　材料:矿物雕塑膏

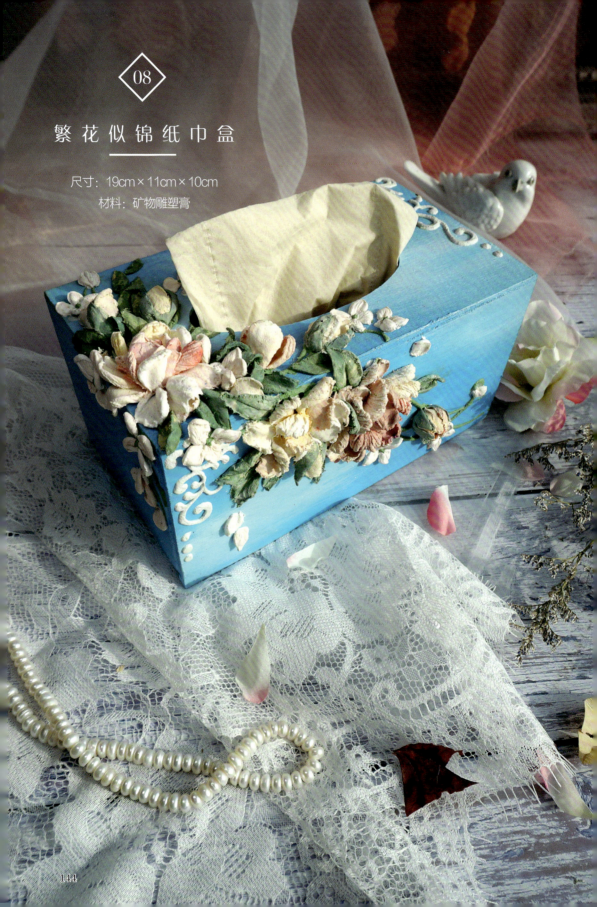

方形复古首饰盒

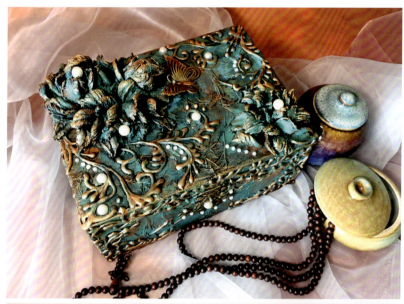

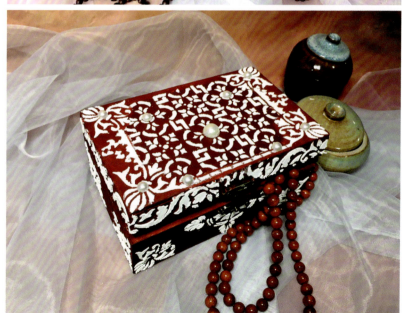

尺寸：15cm×11cm×6cm　材料：矿物雕塑膏

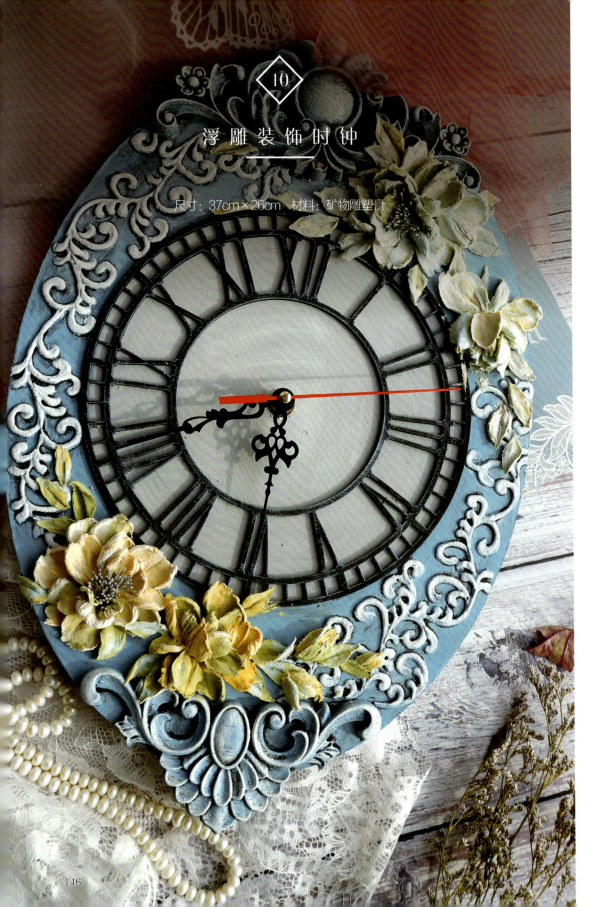

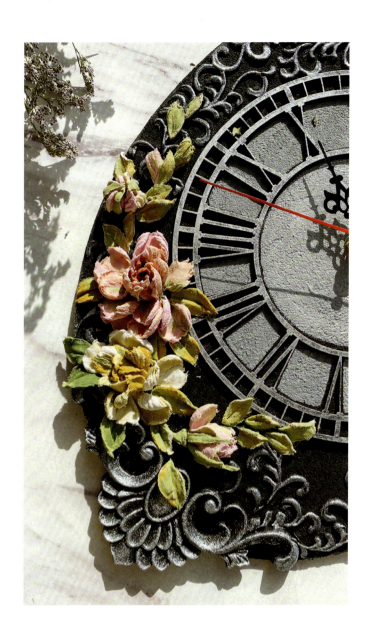

浮雕装饰时钟

尺寸：37cm×26cm　材料：矿物雕塑膏

下篇：艺术品刮刀画

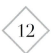

向 日 葵

尺寸：20cm×30cm　材料：矿物雕塑膏

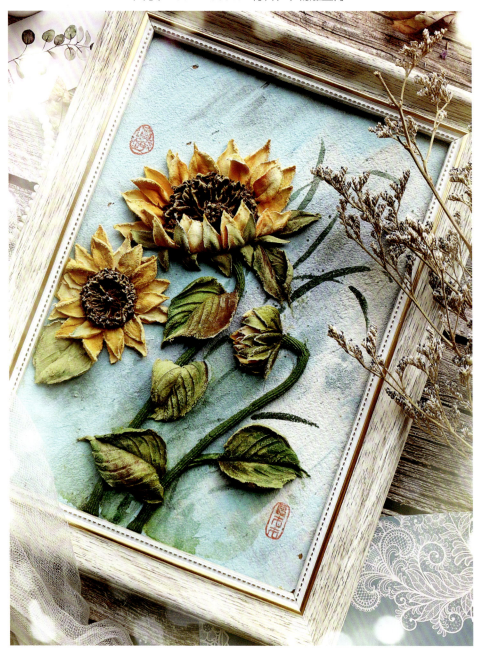

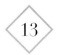

月季与蔷薇

尺寸：直径30cm　材料：矿物雕塑膏

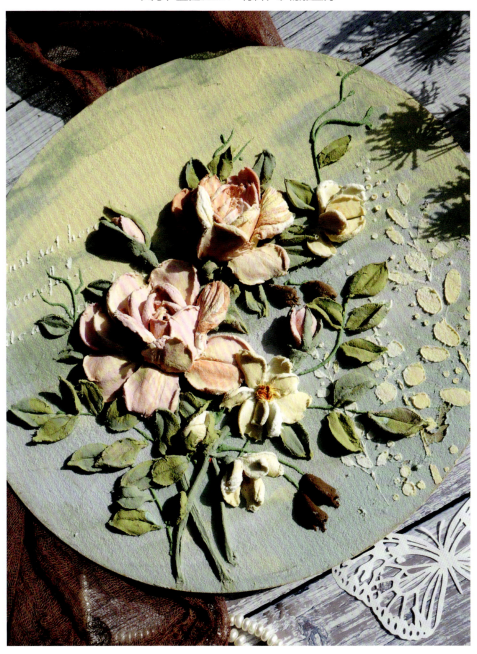

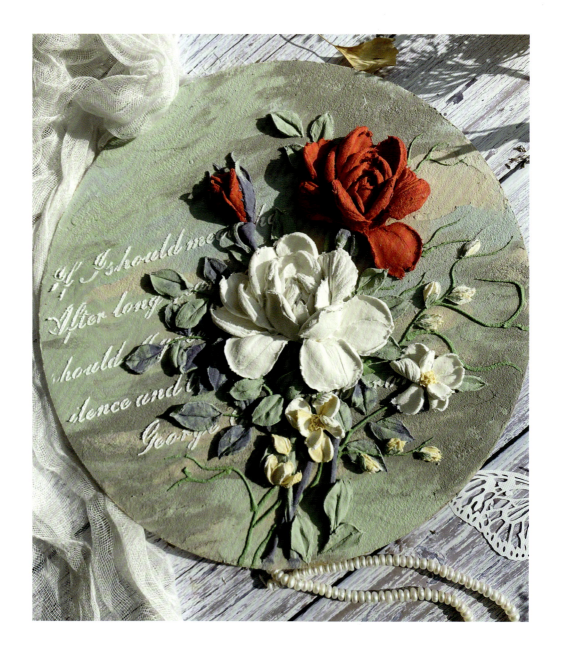

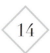

红 白 月 季

尺寸：直径30cm　材料：矿物雕塑膏

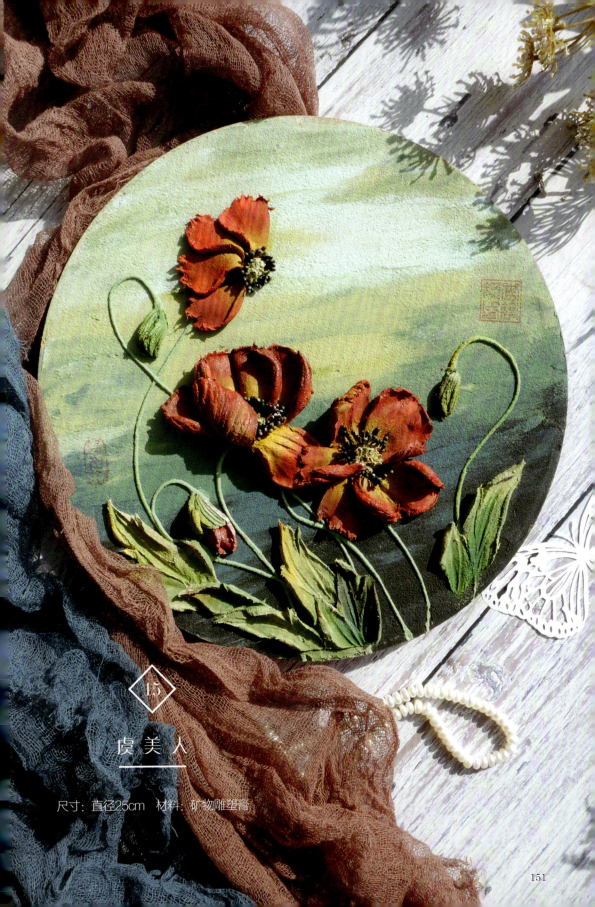

虞美人

尺寸：直径25cm　材料：矿物雕塑膏

奶油色鸢尾

尺寸：直径25cm　材料：矿物雕塑膏

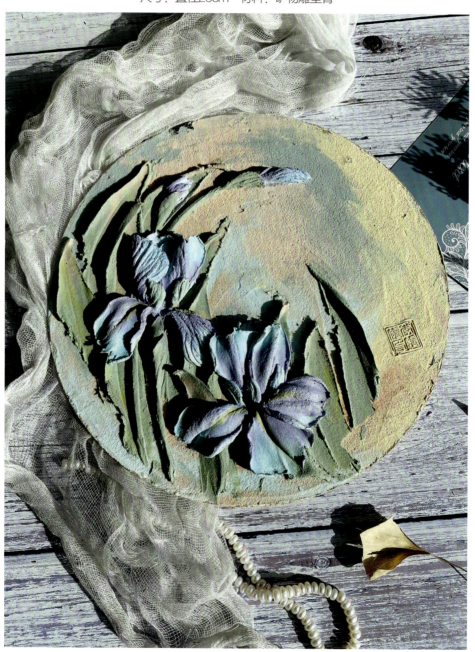

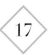

夕阳下的鸢尾

尺寸：直径25cm　材料：矿物雕塑膏

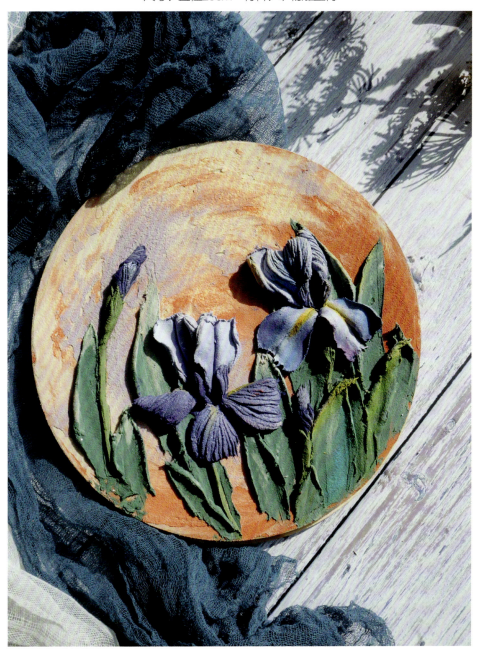

尺寸：直径15~cm20cm 材料：矿物雕塑膏

18

暖 色 系 花 卉

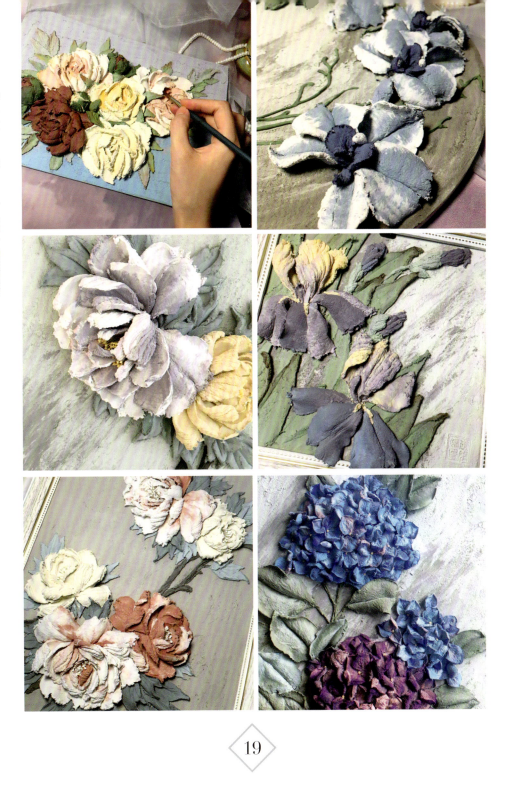

尺寸：20cm~40cm　材料：矿物雕塑膏

19

冷色系花卉

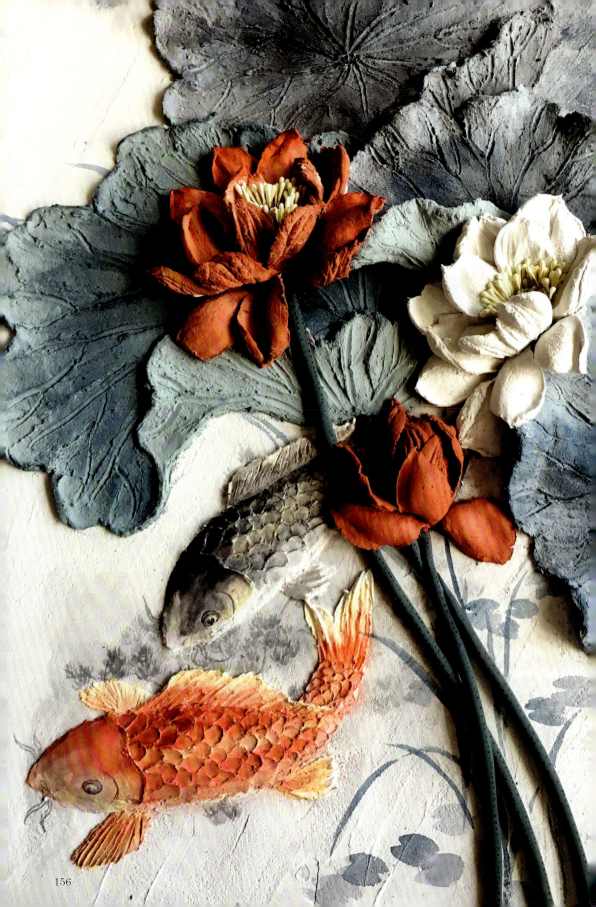

消 夏

尺寸：50cm×70cm　材料：矿物雕塑膏

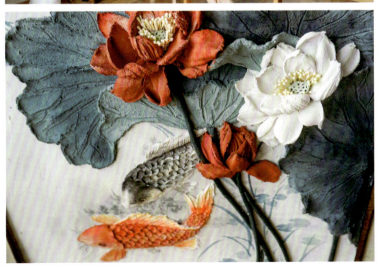

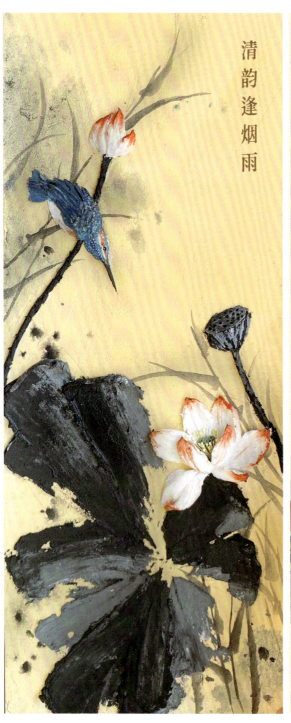
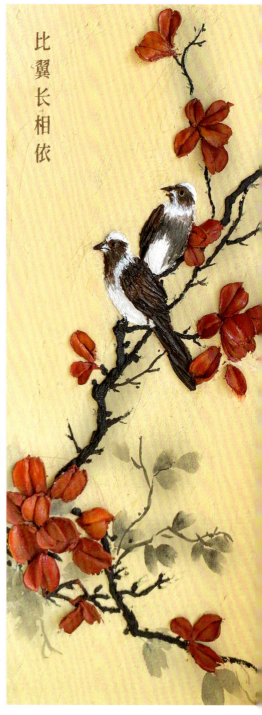

清韵逢烟雨

比翼长相依

21 国风花鸟四条屏

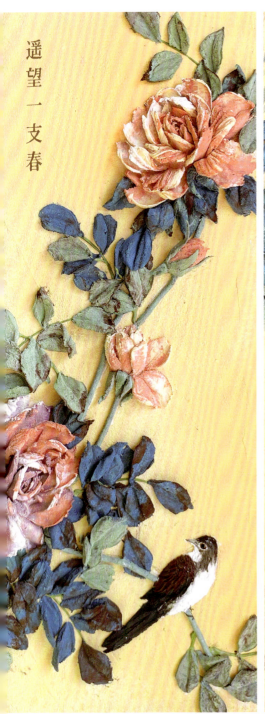

遥望一支春

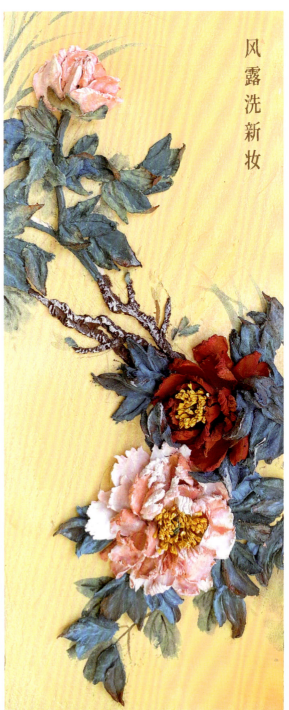

风露洗新妆

尺寸：20cm×50cm　材料：矿物雕塑膏

下篇：艺术品刮刀画

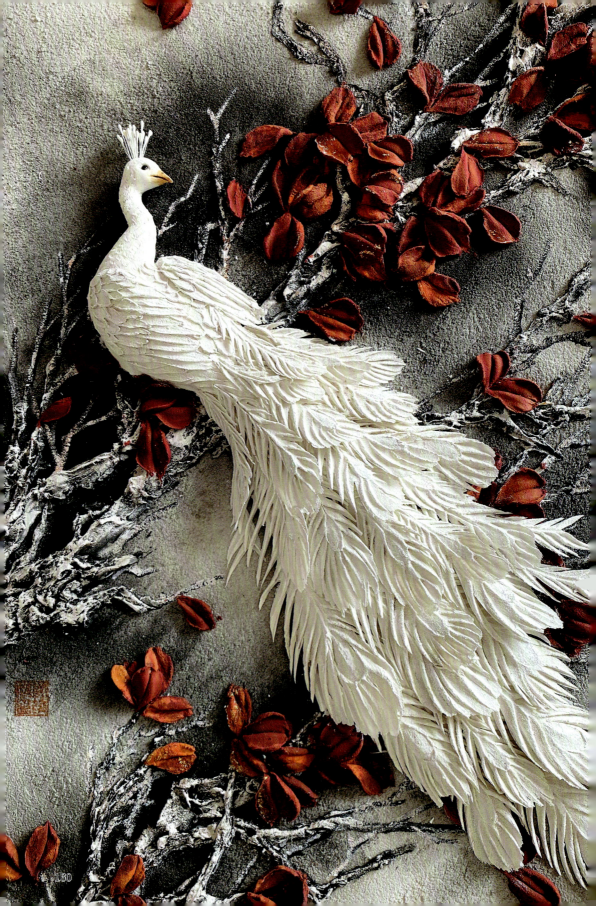

金 秋 玉 羽

尺寸：50cm×70cm　材料：矿物雕塑膏

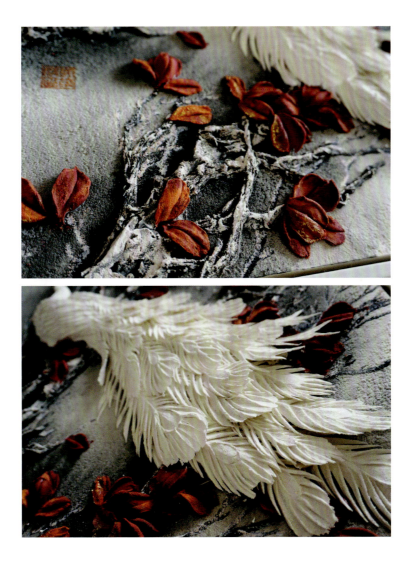

行到水穷处，坐看云起时

尺寸：30cm×60cm　材料：矿物雕塑膏+综合材料

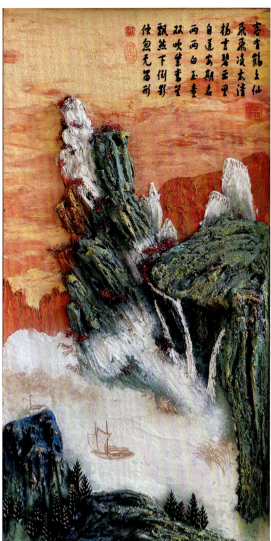

巫峡秋色（致敬张大千先生）

尺寸：30cm×60cm条屏　　材料：矿物雕塑膏+综合材料

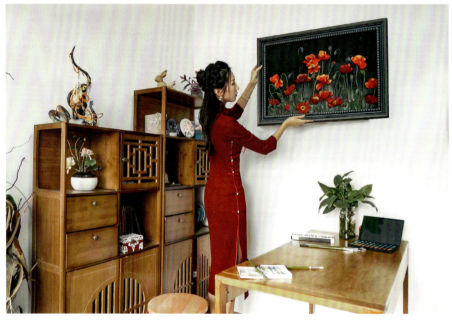

落 日 溶 金

尺寸：50cm×70cm　材料：矿物雕塑膏

26

花月正春风

尺寸：30cm×40cm

材料：奶油雕塑膏（花朵）+矿物雕塑膏（其他部分）

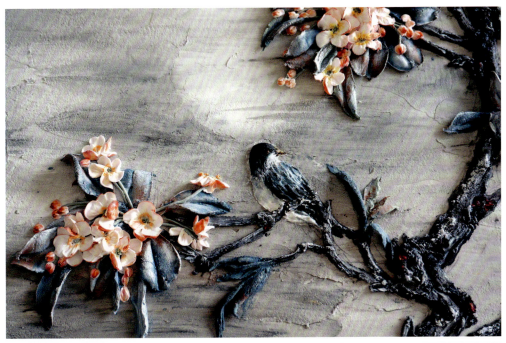

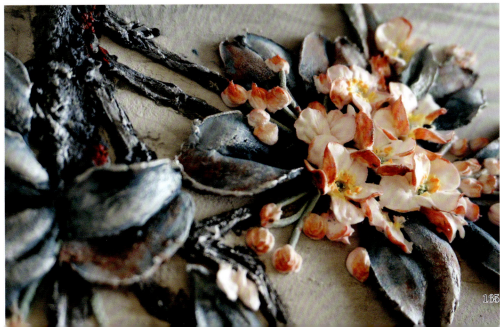

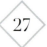

清风弄影

尺寸：50cm×60cm　材料：矿物雕塑膏

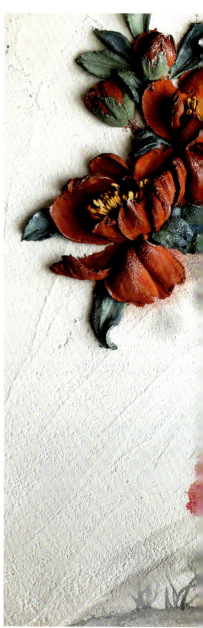

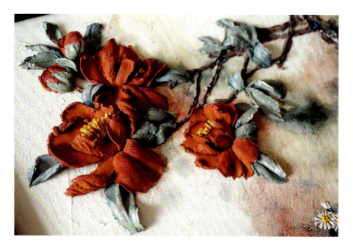

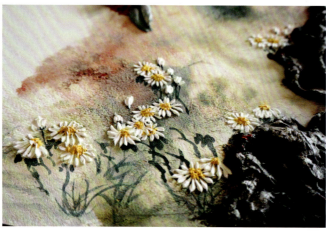

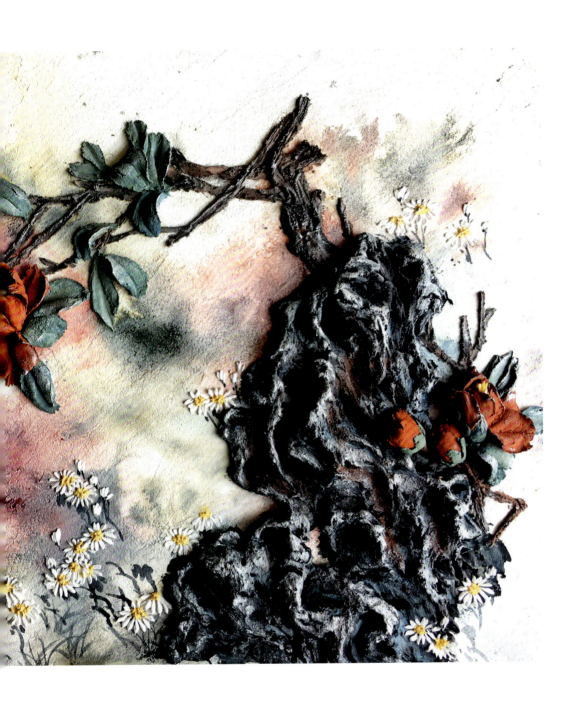

下篇：艺术品刮刀画

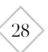

瓶 花（一）

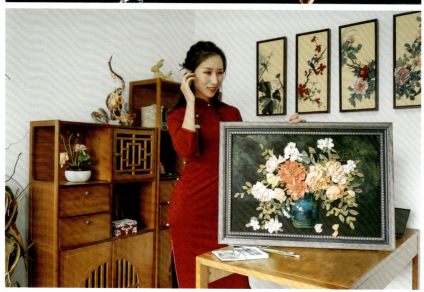

尺寸：50cm×70cm　材料：奶油雕塑膏

瓶花（二）

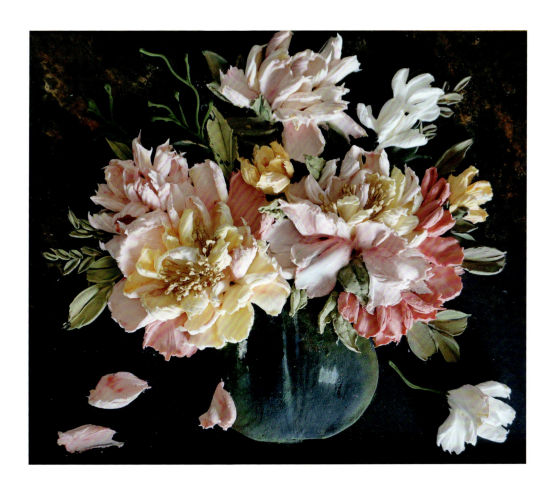

尺寸：30cm×40cm　材料：奶油雕塑膏

瓶花（三）

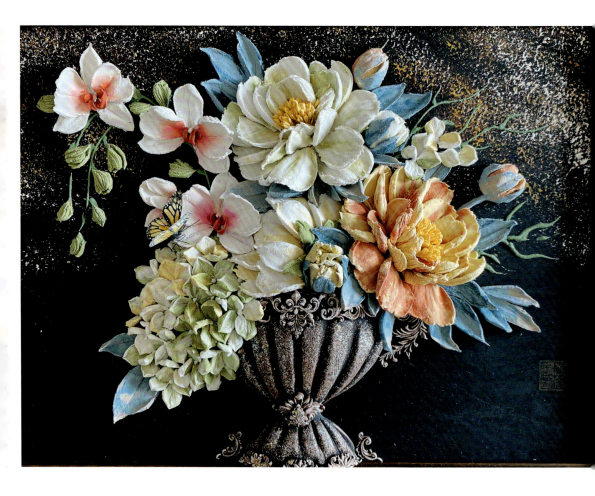

尺寸：30cm×40cm　材料：矿物雕塑膏

瓶花（四）

尺寸：50cm×60cm　材料：奶油雕塑膏

匠才才面塑作品

下篇：艺术品刮刀画

33

匠才才黏土花艺作品

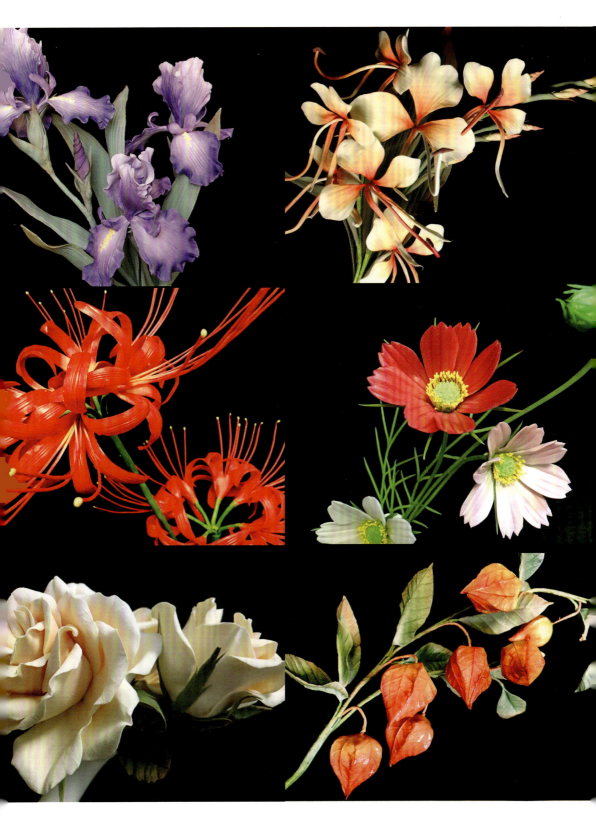

下篇：艺术品刮刀画

图书在版编目（CIP）数据

初见刮刀画/匠才才著.－北京：中国林业出版社，
2021.3（2023年11月重印）

ISBN 978-7-5219-1071-1

Ⅰ.①初… Ⅱ.①匠… Ⅲ.①刮刀—绘画技法 Ⅳ.① J218.9

中国版本图书馆 CIP 数据核字 (2021) 第 041419 号

初见
刮刀画

Love sculpture painting
at first sight

责任编辑：印　芳　邹　爱
营销编辑：黄静薇
出版发行：中国林业出版社
　　　　　（100009 北京西城区刘海胡同 7 号）
　　　　　http://www.forestry.gov.cn/lycb.html
电　　话：010-83143565
印　　刷：河北京平诚乾印刷有限公司
版　　次：2021 年 4 月第 1 版
印　　次：2023 年 11 月第 3 次
开　　本：710mm×1000mm 1/16
印　　张：11
字　　数：300 千字
定　　价：68.00 元